KB017735

그림이 나에게 ——————— 말을 걸다

일러두기

· 이 책은 2019년 출간된 《그림 처방전》의 개정판입니다.

· 그림 작품은 〈 〉로 표기했습니다.

· 화가명은 외래어 표기법을 원칙으로 하되 일부는 통칭에 따랐고, 그림의 원작명은 영어로 통일했습니다.

그림이 나에게 ———— 말을 걸다

김선현 지음

사랑의 모든 순간,
당신에게 건네는 그림의 위로

허밍버드

'나는 왜 이 그림에 눈길이 머무는 걸까?'

누구나 그림을 볼 때 한 번쯤 드는 생각일 것입니다.

그림 한 점을 보며 마음이 먹먹해지기도 하고, 눈물이 고이고, 때론 빙그레 미소가 나오기도 했을 것입니다. 그림이 나의 마음에 다가와서 나에게 말을 건 것이죠.

팬데믹 시대를 지나면서 관계에 대한 고민들이 더 깊어진 것 같습니다. 그중 우리 삶의 필연적 감정인 사랑에 관한 고민들을 빼놓을 수 없더군요. 우리는 계속해서 사랑하며 이별하며 사랑을 겪어 내며 살아갈 것이니까요.

25년 넘게 임상 현장에 있으면서 마음이 아픈 분들을 많이 만났습니다. 그 가운데서 사랑과 이별에 대한 상처와 회복을 위한 위로의 그림이 필요하다는 것을 많이 느꼈어요. 이 상

처들은 눈에 드러나지 않지만 우리의 마음에 오랫동안 머물러 있기 때문입니다.

지난 2019년에 출간된 이 책이 이번에 새 옷을 입었습니다. '그림을 통해 나의 사랑을 마주하고 위로하다'라는 주제로 여러분께 사랑과 이별 테라피를 건네드리려 합니다.

그림 테라피는 그림이 지닌 무한한 힘에서 출발합니다. 유독 마음이 가는 그림을 통해 이 책을 읽는 사람들의 마음 상태를 들여다보고 그동안 쌓아 온 경험을 바탕으로 아픈 마음을 치유하고자 합니다.

책에서 소개한 55점의 그림을 통해 누구보다 나를 더 사랑하기 위한 자존감을 높여 주는 그림 이야기, 관계를 잘 풀어 갈 수 있도록 도와주는 그림 이야기, 슬픔이 지나간 공허한 마음을 채워 줄 그림 이야기, 아픔을 딛고 일어서서 성장할 수 있는

그림 이야기들을 담았습니다. 특히 사람과 사랑이 어려운 시대를 걸어가고 있는 동시대 여성들을 생각하며 테라피 효과가 있는 치유의 그림들을 하나하나 정성껏 고르고 선별했습니다.

책장을 넘기다 보면, 그간 익히 잘 알고 있던 그림부터 처음 만나는 그림까지 아름답고 다양한 그림을 보게 되실 겁니다. 이로써 그림에 대한 호기심을 자극하고, 책을 읽는 동안 더 즐거운 그림 여행을 만끽하시리라 기대합니다.

이 책이 자신의 마음을 들여다보며 아픈 마음을 회복하고, 내가 나를 좀 더 사랑하는 데 조금이나마 도움이 되기를, 위로와 힘이 되기를 바랍니다.

2023년 1월
김선현

\ 차례

PART 1. 나를 더
사랑하기 위해

자존감을 높여 주는 그림 테라피

PART 2.　가라앉는 마음을
어쩌지 못하고

PART 3. 슬픔을 잘
흘려보낸다는 것

공허를 채우는 그림 테라피

PART 4. 더 이상 사랑받지
못한다 해도

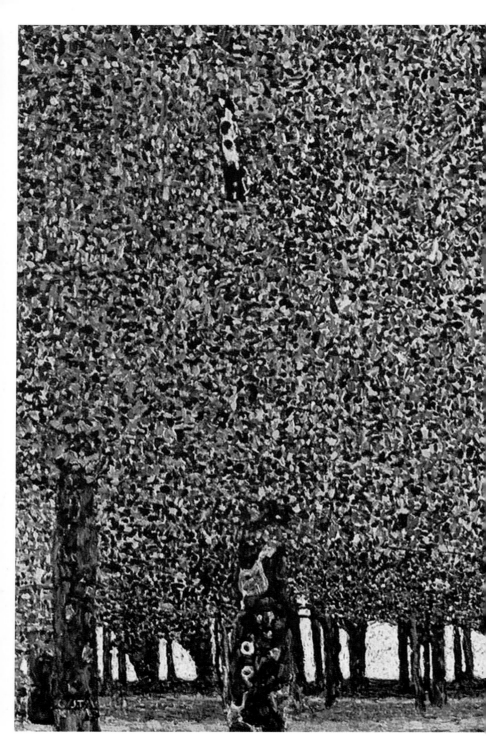

어떤 그림에 마음이 끌리나요?
눈길이 머무는 그림이 있다면
내 마음을 점검해야 한다는 신호입니다.

나를 더
사랑하기 위해

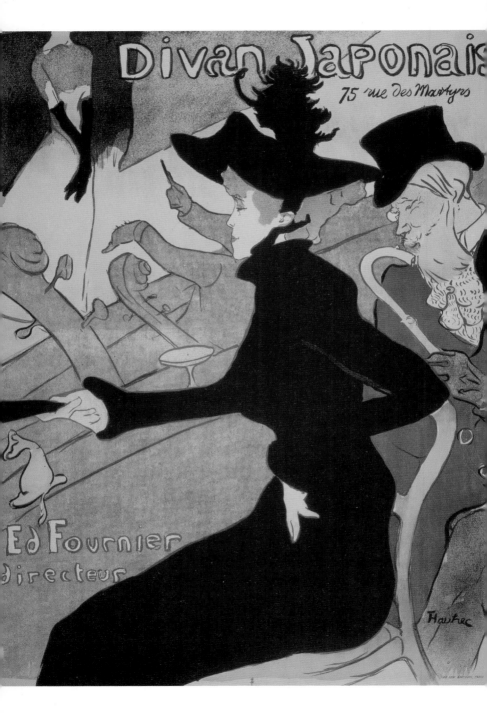

이 그림에 눈길이 머물렀나요?
새로운 시작에 앞서 자신을 드러내기를 주저하는 사람들에게
매력적으로 보이는 그림입니다.

　사람들은 대부분 자신의 내면을 남에게 드러내기 주저하고 부끄러워합니다. '나는 보잘것없어' '나는 사랑받을 자격이 없어' '내 진짜 성격을 알면 모두가 날 싫어할 거야' 같은 마음이 새로운 시작을 앞둔 우리의 발목을 잡습니다. 하지만 자신이 사랑받을 가치가 있음을 인정하는 일은 '신뢰'라는 감정에서 출발합니다.

　이 그림을 그린 프랑스의 화가 앙리 드 툴루즈 로트렉은 키가 152센티미터 정도밖에 안 되었습니다. 어릴 적 다리를 다쳐 더 이상 키가 자라지 않았죠. 오랫동안 고통스럽게 치료를 받았지만 평생을 불구로 살았습니다. 하지만 그는 자신의 열등감을 솔직하게 받아들이고 이를 원동력으로 삼았습니다. 자기 자신을 '신뢰'함으로써 열등감을 극복했죠. 당신도 '나는 충분히 사랑받을 만한 사람'이라는 신뢰를 품어 보는 것은 어떨까요.

• 앙리 드 툴루즈 로트렉, 〈디방 자포네 Divan Japonais〉
1892-1893, 석판화

사랑받을 자격은
어디에서
오는가

\ 사랑을 시작하기 두려운가요?

사랑의 씨앗이 자리 잡아 조금씩 자라나기 시작할 때, 우리는 하루에도 몇 번씩 남몰래 설렙니다. 마치 그 사람이 내 마음을 운동장 삼아 내 안에서 쿵쿵거리며 뛰어노는 것만 같죠. 입가에 배시시 미소가 번집니다.

하지만 그런 한편으로, 불안과 두려움이라는 감정 또한 찾아옵니다. '내가 과연 누군가의 사랑을 받을 자격이 있을까?' '그 사람이 나를 떠나면 어떡하지?' 그러다 보면 들뜬 감정은 일순간 괴로움으로 바뀌어 버립니다. 누군가를 사랑하면 당연히 행복할 줄 알았건만, 머릿속이 왜 이리 어지러운지 당혹스럽습니다.

제게 상담을 청했던 한 여성이 있습니다. 평소 밝고 명랑한 성격의 그녀는 사실 어릴 때 아버지의 가정 폭력을 경험

하며 억압적인 분위기에서 자랐다고 했습니다. 그래서인지 처음에 사랑이 시작될 때는 별문제가 없었지만, 관계가 더 진행될 것 같으면 매번 자신의 감정을 억제하고 상대를 밀어냈습니다. 그러면서 자기만의 세계에 머물러 있는 현재가 만족스럽다며 합리화하곤 했죠.

이처럼 타인에게 마음을 열기란 쉽지 않을 수 있습니다. 우리 누구도 타인으로부터 상처받기를 원치 않으니까요. 지난날 실연의 아픔이 아직 가시지 않았을 수도 있고요. 이 같은 두려움은 우리로 하여금 새로운 사랑의 시작을 힘들게 만들곤 합니다.

＼내면의 소리에 귀를 기울여 보세요

그림을 다시 한번 살펴볼게요. 한 여성이 의자에 홀로 앉아 있습니다. 검은색의 우아한 드레스와 화려한 디자인의 모자가 우리의 시선을 사로잡네요. 왼쪽 상단으로 보이는 무대에는 검은 장갑을 낀 여성이 올라 있습니다.

무대와 관객석 사이로 오케스트라가 보입니다. 아마 무대 위 여성은 노래를 부르고, 오케스트라는 그에 맞춰 반주를 하는 것 같아요. 현악기의 일부분과 지휘자의 손짓, 여인의 의자와 오른쪽 남자의 지팡이 등이 모두 완만한 곡선을 그

리고 있어 생동감을 자아냅니다.

여인은 혼자이지만 그다지 쓸쓸해 보이지는 않습니다. 조금 나른한 표정이긴 해도 이곳에서 흘러나오는 음악과 그 분위기를 즐기고 있는 듯해요. 이렇듯 사람들 속에서 짧은 고독을 음미하는 여인. 이대로도 나쁘지 않지만, 무료한 삶에 작은 변화가 찾아와 주기를 내심 바라고 있는지도 모르겠어요. 어쩌면 그녀는 사랑을 기다리고 있는 것 아닐까요?

감미로운 음악처럼 부드럽게, 그러나 강렬한 인상과 함께 가슴속을 파고드는 사랑. 혹시 지금 당신은 그 앞에서 주춤거리고 있나요?

부디 두려워 말고 사랑을 시작하세요. 사랑을 시작해도 될지 고민이라면 당신 내면의 소리에 귀 기울여 보세요.

자신의 진솔한 감정을 억누르지 말고 그 사람과 함께하고 싶다고 말하는 내면의 소리를 존중하세요.

이 사랑은 이번 한 번뿐입니다. 또한 그것은 당신의 삶에 굉장한 변화를 몰고 올 소중한 경험이죠. 그러니 사랑의 선율에 몸과 마음을 맡기고 흔들흔들 춤을 추세요.

부디 두려워 말고 사랑을 시작하세요.

당신 내면의 소리에 귀 기울여 보세요.

이 사랑은

이번 한 번뿐입니다.

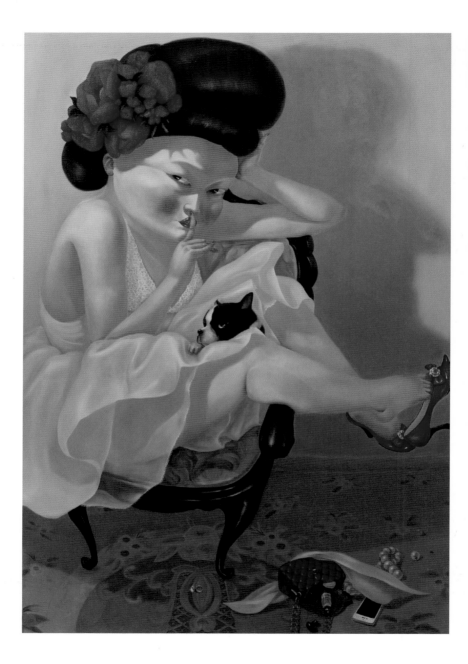

이 그림에 눈길이 멈췄나요?
비대하게 그려진 여자의 몸에서
눈길을 떼지 못했다면 자신을 투영했을 가능성이 높습니다.

누구나 자신을 존중하고 사랑해야 한다고 생각하지만 그게
말처럼 쉽지 않습니다. 자신의 정체성에 외모가 큰 부분을 차
지하는 사람의 경우, 스스로의 모습이 만족스럽지 않다면 자존
감이 높아지기는 어렵습니다. 낮은 자존감은 사랑을 하고 있을
때도 부정적인 영향을 가져옵니다. 스킨십 앞에서도 머뭇거리
게 하고, 자신을 낮추며 나보다는 상대에게 더 맞추곤 하죠.
　하지만 외모에 대한 기준은 누가 세우는 것일까요? 부정적
인 신체상을 갖고 있다면 그 원인이 사회적 압박 때문인지, 스
스로 만들어 낸 것인지 들여다볼 필요가 있습니다. 아름다움은
모양이나 크기와 상관없다는 걸 기억하세요.

• 문선미, 〈쉿!-Happy time〉
2015, 캔버스에 유채

사랑에 있어 주체가 되는 법

\ 사랑은 '함께' 나누는 것

"교수님, 남자친구와의 스킨십 진도… 어느 정도까지가 적당한 걸까요?"

이제 갓 연애를 시작한 여학생이 저에게 한 질문이었습니다. 평소 자신의 생각을 전달하는 데 거침이 없던 적극적인 친구였기에 이런 고민을 하고 있다는 사실에 조금 놀랐던 기억이 납니다.

연인 사이에 스킨십은 자연스러운 것이며 몸으로 하는 대화입니다. 상대와 어느 정도 친밀해지면 대화가 편해지는 것처럼 스킨십도 마찬가지인데, 왜 유독 여자는 스킨십에 있어 주저하고 어려움을 느끼는 걸까요? 실제로 상담을 하다 보면 사랑을 나눌 때 그 과정에서 남자가 더 적극적이어야 한다는 생각을 은연중에 갖고 있는 여자들이 생각보다

많습니다.

왜 그럴까요? 사랑은 두 사람이 함께 나누는 것인데 왜 유독 스킨십과 관련해서만큼은 여자보다 남자가 더 적극적으로 리드해야 한다고 생각하는 걸까요?

스킨십, 특히 섹스와 관련해서 여자들은 이중 잣대에 시달립니다. 성 경험이 없다고 이야기하거나 잘 알지 못하는 여자들을 두고 순진한 척한다면서 놀리거나 비아냥거리는 분위기를 쉽게 목격하곤 합니다. 그렇다고 당당하게 자신의 성 경험을 오픈하고 욕망을 드러내고 표현하는 여자에게는 부담스럽다는 잣대를 들이밀죠. 그 어디에서도 '여자'들의 욕망을 있는 그대로 표현할 수 없는 분위기입니다. 여자들은 알게 모르게 이러한 사회적인 분위기 속에서 남자를 위한 '이타적인 섹스'에 익숙해져 있습니다.

\ 내가 즐거운 사랑을 할 거야

여기, 그런 우리의 생각을 비웃기라도 하듯 도발적이고 강렬한 그림 한 점이 있습니다. 그림 속 여자는 관능적인 포즈로 우리를 바라보고 있습니다. 그녀의 붉은 입술, 붉은 손톱, 화려한 장신구들, 심지어 무릎 사이에 폭 안겨 있는 강아지까지도 여자가 자아내는 과시적 분위기에 한몫

하는 모습이에요. 이 작품에서 보이는 여자는 상기된 얼굴로 누군가를 유혹하고 있습니다. 미의 기준과는 다른 비율로 그려진 여자의 모습 속에는 자신이 원하는 것을 너무나 잘 알고 있다는 자신감이 서려 있어요. 그림 속 여자는 스킨십 앞에서 머뭇거리는 우리에게 이렇게 말하는 듯합니다.

앞날에 대한 불안보다는 현재의 사랑에 충실하기로 해요. 사랑을 할 때 적극적으로 임하세요. 스킨십에서도 마찬가지입니다. 무엇보다 사랑의 주체가 되기 위해서는 내가 어떤 것을 좋아하는지, 어떤 사람인지 스스로 아는 것이 중요합니다.

상대에게 맞추고 배려하며 '이타심' 넘치는 사랑을 하기 이전에 나 자신이 무엇을 원하는지 질문하는 것을 미루지 마세요.

사랑의 주체가 되기 위해서는
내가 어떤 것을 좋아하는지, 어떤 사람인지
스스로 아는 것이 중요합니다.

나 자신이 무엇을 원하는지
질문하는 것을 미루지 마세요.

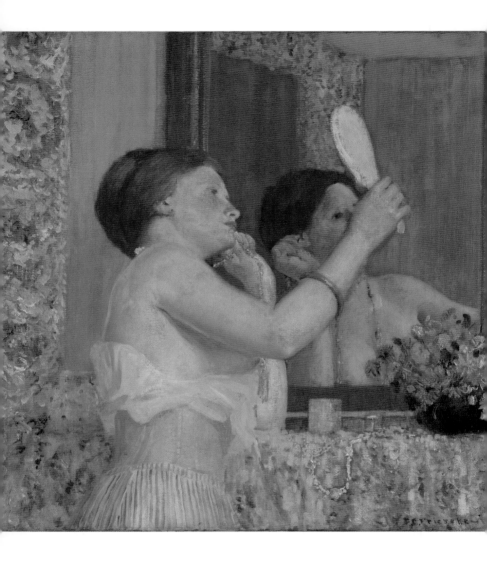

이 그림에 눈길이 멈췄다면
내면의 부정적인 감정을 애써 감추고 있는 건
아닌지 돌아볼 필요가 있습니다.

그리스 신화의 '나르키소스'는 호수에 비친 자신의 모습에
반해 사랑에 빠집니다. 그래서 한 사람이 거울 앞에 서서 자신
의 얼굴을 바라보는 그림은 보통 '나르시시즘'을 상징하는 그림
으로 평가받아 왔습니다. 그런데 여기서 파생된 나르시시스트,
즉 자기애가 강한 사람은 오히려 자신의 얼굴을 보면 더 큰 스
트레스를 받는다는 연구 결과가 있습니다. 겉으로 표출되는 자
기애가 사실은 내부에서 겪는 자기 자신에 대한 부정적인 감정
의 발현이라는 것이죠.
　　유독 이 그림에 눈길이 갔다면 내면의 부정적인 감정을 감
춘 채 외면하고 있지는 않은지 돌아볼 필요가 있습니다.

• 프레데릭 칼 프리스크, 〈거울을 든 여인 Woman with a Mirror〉
1911, 캔버스에 유채

사랑에 빠진
내 표정을
본 적 있나요?

\ 사랑이 가져오는 변화

우리가 사랑을 하는 이유는 무엇일까요? 궁극적으로는 보다 행복해지기 위해서일 것입니다. 지금보다 좀 더 나은 모습을 꿈꾸는 것이죠. 그리고 이때 가장 중요한 존재는 다름 아닌 '나'입니다. 사랑하는 상대방, 그러니까 다른 누군가가 아니라 우리는 나 자신을 위해서 사랑이란 걸 합니다.

사랑이 시작됐을 때 자기 자신의 표정을 본 적이 있나요? 이 무렵 우리는 어느 때보다 스스로의 모습을 더 자주, 더 유심히 들여다보곤 합니다. 설렘과 기쁨으로 환하게 생기가 도는 것이 썩 괜찮아 보입니다. 마음속에 고이 품고 있는 그 사람을 생각하면 좀 더 아름답고 멋져 보이고 싶죠.

한편으로는 약간의 두려움도 교차합니다. '그의 마음이 식으면 어쩌지?' '자칫하다 그를 실망시키면 어쩌지?' 하는 생각으로 걱정에 휩싸이기도 하고요. 나의 어떤 면이 그에게 매력적으로 보였던 것인지, 또 앞으로는 어떤 모습을 보여 주면 좋을지 생각하며 많은 시간을 거울 앞에서 보내곤 합니다.

충만해진 마음에서 우러나오는 부드러운 눈빛과 입꼬리. 하지만 지금 거울을 통해 보고 있는 것이 단지 외모만은 아닐 거예요. 나의 가장 아름다운 이 시절을 응시하는 것이기도 합니다. 스스로의 모습을 통해 나의 한때를 바라보는 셈이죠. 그래서 많은 화가들이 자화상을 그렸는지도 모르겠습니다.

\ 나를 웃게 하는 힘

그림 속 여자의 얼굴을 보세요. 단순히 얼굴을 살펴보는 것이 아니라 자기 자신을 자세히 관찰하는 것 같습니다. 사랑에 빠지고 나면 내가 사랑을 하고 있단 사실이 종종 신기할 때가 있습니다. 사랑을 시작하면 주변 사람들에게서 예뻐졌다는 말도 듣죠. 덕분에 자존감이 한껏 올라가기도 합니다.

'나는 어떤 사람과 사랑하게 될까?' '그가 나를 좋아할까?' '나의 사랑은 어떤 모습일까?' 하고 상상만 하던 시간을 지나 이제 정말로 사랑이라는 것을 하고 있습니다. 여전히 그 사실이 믿기지 않아 설레는 마음으로 스스로를 거울에 이리 비추고 저리 비춰 보죠. 자신의 얼굴 너머로 그 사람의 모습을 그려 보며 슬며시 미소 짓기도 할 테고요. 아무것도 하지 않아도 웃음이 새어 나오는 것. 이게 바로 사랑의 힘이겠죠.

사랑과 재채기는 숨길 수 없다고 했던가요. 여학생이 유난히 많은 학과에 몸담고 있다 보니, 한창 사랑을 하고 있는 학생들은 말하지 않아도 얼굴에 그 감정이 묻어나는 걸 쉽게 발견하곤 합니다. 제가 근황을 물어보지 않아도 본인이 먼저 설레는 표정과 목소리로 이렇게 묻는 경우도 많아요.

"교수님, 저 정말 예뻐 보여요?"

사랑이 가져오는 변화는 단순히 외모를 꽃피우는 데에 그치지 않습니다. 실제로 거울을 보고 자신의 자화상을 그려 보게 하면, 사랑을 막 시작했거나 사랑을 하고 있는 사람들은 그림 속에서도 환하게 웃거나 수줍게 미소 짓는 표정입니다. 사랑을 하고 있다는 것만으로도 남들이 보는 외면뿐만이 아니라 자기 내면도 웃고 있음을 자화상 작업을 통해 스스로 깨닫곤 하죠.

나의 내면과 외면이 좀 더 웃을 수 있다는 것. 결국 좀 더 행복해진다는 사실만으로도 사랑은 권할 만한 가치가 충분한 일일 것입니다.

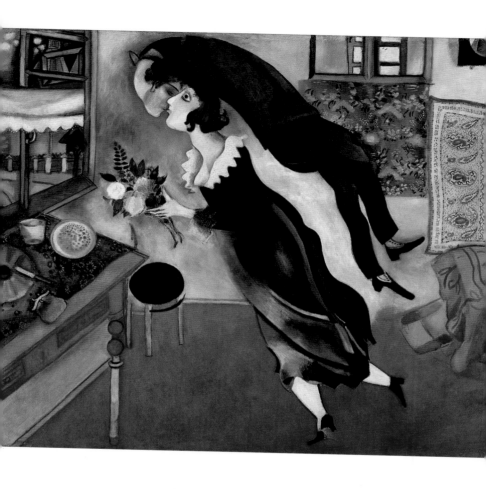

이 그림에 눈길이 멈춘 당신,
샤갈과 벨라처럼 날 닮은 누군가와
사랑에 빠지고 싶나요?

사랑하면 서로 닮는다는 말이 있습니다. 실제로 미국 에밀리
오 페레르 교수의 연구에 따르면 오래 사귄 연인끼리는 얼굴도
점점 닮아 가고 심지어는 심박수나 호흡 주기도 비슷해진다고
해요.

놀랍지 않나요? 전혀 다른 두 사람이 만나 꼭 닮은 하나가 되
는 일. 이건 바로 사랑을 하고 있는 사람들에게만 허락된 특별
한 기적이 아닐까 싶습니다.

• 마르크 샤갈, 〈생일 Birthday〉
1915, 캔버스에 유채

평범한
일상 속
이상적인 사랑

\ 서로가 있어 특별해진다는 것

사랑에 빠져 있을 때 우리는 마치 새가 된 듯 하늘을 훨훨 날아다니는 느낌을 받곤 합니다. 두 발이 땅에 닿지 않은 채 풍선처럼 둥둥 떠다니는 것 같죠. 지금 내가 어디에 있든, 상대가 어디에 있든, 우리가 얼마만큼 떨어져 있든 내 마음은 줄곧 그 사람을 향해 있습니다. 그를 생각하느라 잠시도 지루하지 않아요.

미국의 심리학자 도로시 테노브는 자기 의지와 상관없이 타인에게 끌리는, 격렬한 감정에 휩싸여 상대의 호응을 받고 싶어 하는 상태를 '리머런스(Limerence)'라는 용어로 설명하기도 했습니다.

러시아 출신의 프랑스 화가 마르크 샤갈은 아내에 대한 감정을 종종 화폭에 담았습니다.

그림을 볼까요. 첫눈에 반했던 벨라와의 결혼을 몇 주 앞
둔 샤갈의 생일. 벨라가 꽃다발과 케이크를 들고 그의 방에
찾아오자 샤갈은 그녀에게 입을 맞춥니다. 갑작스러웠던지
벨라는 조금 놀란 듯 눈을 동그랗게 뜨고 있네요. 하지만 두
둥실 떠 있는 그녀의 모습이 샤갈에 대한 그녀의 마음을 보
여 주고 있는 듯해요.

자신이 태어난 날을 축하하기 위해 연인이 와 주었으니
샤갈은 얼마나 기뻤을까요? 매년 돌아오는 것이 생일이지
만, 내게 누구보다 소중한 사람이 생일날 나와 함께해 준
다는 건 얼마나 감사한 일일까요? 그 사람으로 인해 나의
존재와 탄생은 보다 특별해지고 또한 새롭게 느껴질 것입
니다.

연인에 대한 반가움과 고마움, 깊은 행복감과 사랑이 한
데 뒤섞인 감미로운 키스. 샤갈의 마음처럼 그의 몸은 무중
력 상태가 된 듯 공중에 두둥실 떠 있습니다. 마찬가지로 벨
라의 한쪽 발 역시 가볍게 떠올라 있네요. 바닥에 깔린 붉디
붉은 카펫과 더불어 방 곳곳의 화려한 소품들이 달콤하고
낭만적인 분위기를 북돋웁니다. 흑색에 흰색이 조금 섞인
벨라의 드레스와 샤갈의 짙은 색 옷차림은 이 사랑의 고결
함을 상징하는 듯하네요.

벨라가 먼저 세상을 떠나기 전까지 샤갈 부부는 변함없이 서로를 사랑했습니다. 이 작품을 그린 후로도 30년 가까운 세월을 서로에게 소울메이트가 되어 주었던 것이죠.

부풀어 오른 흥분과 차분함이 동시에 느껴지는 그림. 현실의 공간을 배경으로 하면서도 초현실적인 기분을 표현한 이 그림처럼 그들은 모든 것이 조화롭고 아름다운 사랑을 했나 봅니다. 그림만 봐도 두 사람의 애틋하고 깊은 사랑이 전해져 오는 것만 같아요.

\ 노력해야만 발견할 수 있는 사랑의 가치

아주 이상적인 사랑을 지극히 평범한 일상 속에서 이끌어 간다는 것. 그래요. 꿈속의 델 듯한 뜨거움이 아닌 매일 계속되는 생활의 따스한 온기를 나누는 것도 사랑입니다. 물론 이는 결코 저절로 얻어지지 않겠죠. 항상 옆에 있다는 이유로 상대의 존재와 그 마음을 당연시하지 않고, 서로가 서로에게 귀 기울이고 자주 들여다봐야만 발견하게 되는 가치일 것입니다.

"멀리 있는 사람을 사랑하기란 쉽다"라는 말이 있습니다. 바꿔 이야기하자면, 가까이 있는 사람을 사랑하기란 늘 쉬운 일은 아니라는 뜻이겠죠.

그러니 잊지 않기로 해요. 지금 옆에 있는 그 사람 덕분에 당신의 하루가 반짝반짝 빛난다는 것을. 늘 변함없이 당신 곁에 있다는 것을 말이에요.

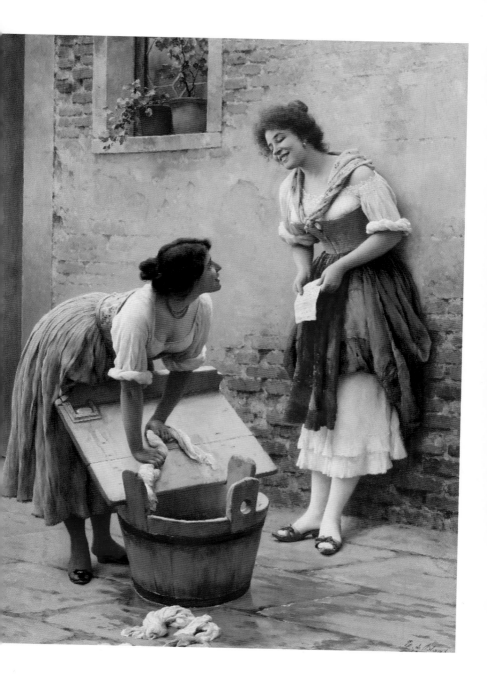

이 그림에 눈길이 가는 당신,
누군가와 이야기를 나누며
소소한 즐거움과 기쁨을 만끽하고 싶나요?

사랑을 하게 되면 웃는 일이 많아집니다. 어제 그가 내게 했던 말들을 떠올리면서 슬며시 미소 짓고, 다른 일을 하던 중에도 불현듯 그의 말이 생각나 또 한 번 곱씹으며 설레하죠. 나도 모르게 자꾸만 의미를 부여하게 됩니다. 그가 속삭인 단어 하나, 문장 하나를 보석처럼 소중하게 여겨 가슴에 꼭 품게 돼요.

그러다가도 나의 이 마음을, 사랑하는 사람이 내게 했던 말과 행동을 자꾸만 꺼내 놓고 싶어지기도 합니다. 그러면서 그의 말, 그의 행동의 의미가 무엇일지 괜히 사람들에게 묻곤 하죠. 내가 이렇게 사랑하고 있음을, 또 사랑받고 있음을 알리고 싶은 마음에서 말이에요.

• 유진 드 블라스, 〈소식을 나누다 Sharing the News〉
1904, 패널에 유채

마음의
문을
열면

\ 사랑을 말하고 싶은 마음

이 그림을 그린 화가 유진 드 블라스는 화폭에 두 여인을 담았습니다. 빨래를 하고 있던 여자에게 붉은 머리의 여자가 다가온 것 같아요. 벽에 살짝 기대선 이 여자의 손에는 한 통의 편지가 들려 있습니다. 누가 보내온 건지는 몰라도, 눈을 감은 채 마치 글귀를 음미하는 듯한 표정에서 행복이 가득 전해지네요. 빨래를 하던 여자도 잠시 일손을 멈추고 미소 띤 얼굴로 그녀를 바라보고 있습니다.

편지에는 그녀의 마음을 설레게 하는 내용이 담겨 있겠죠. 여자는 편지를 받고는 한달음에 이곳으로 달려왔을 거예요. 자기 앞으로 도착한 이 기쁨과 흥분을 조금이라도 빨리 나누고 싶었을 테니까요.

사랑에 빠진 우리는 이처럼 자꾸만 누군가에게 '이야기'를 하고 싶어 합니다. 그를 어디서 어떻게 만났는지, 어쩌다 그가 좋아졌는지, 그의 마음을 몰라 얼마나 가슴 졸였는지, 마침내 서로의 마음을 어떻게 확인했는지 그리고 지금 우리가 서로를 얼마나 아끼고 있는지. 설명하자면 끝이 없을 것 같습니다. 스스로도 놀랄 만큼 말수가 많아져요.

넘치는 감정은 이처럼 미소 어린 눈가로, 또 이야기를 풀어놓는 입가로 쉼 없이 흘러나옵니다. 모든 건 사랑이라는 열쇠가 내 마음의 문을 열면서 생긴 변화일 거예요. 내면이 긍정과 행복으로 가득해지니 타인을 향한 시선도 너그러워집니다. 배려와 이해가 그리 어렵지 않고, 친절을 베풀며 내 마음의 풍요를 나누려 하죠. 그리고 이것은 일상의 하루하루를, 나아가 삶 전체를 환하게 물들입니다.

그림 속 여인도 그럴 테지요. 독일의 작가 괴테의 말이 와닿습니다.

"사랑하는 것이 인생이다. 기쁨이 있는 곳에 사람과 사람 사이의 결합이 이루어진다. 사람과 사람 사이의 결합이 있는 곳에 또한 기쁨이 있다."

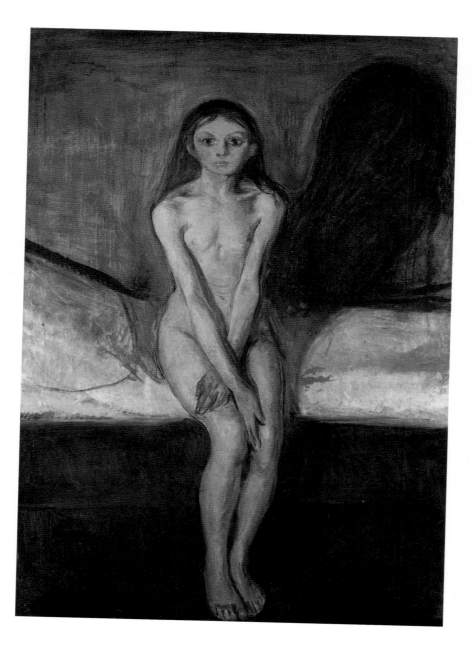

　　　　　　이 소녀에게 눈길이 머물렀다면
　　　　　당신은 지금 상반되는 두 가지 감정에
　　　　　　　　휩싸여 있을 수도 있습니다.

　슬픔도 기쁨도 보이지 않는 무표정한 소녀. 앳돼 보이지만 어딘가 모르게 어른의 모습처럼 보이기도 합니다. 마음은 아직 소녀에 머물고 있지만 몸은 여성으로 향하는 변화의 소용돌이에 속해 있기 때문일까요.

　그림 속 소녀가 정면을 바라보는 시선을 가만히 들여다보면 어떤 두려움과 막연한 기대감까지 동시에 느껴집니다. 이렇듯 상반되는 두 감정이 동시에 존재하는 것을 '양가감정(Ambivalence)'이라고 합니다.

　이 그림이 눈에 들어왔다면 이러한 양가감정을 느끼고 있어서일 수 있습니다. 당신은 지금 무엇을 원하고 무엇을 원하지 않고 있나요?

• 에드바르트 뭉크, 〈사춘기 Puberty〉
1895, 캔버스에 유채

진짜
내 모습을
들킬까 두려워

＼ 있는 그대로의 내 모습으로 사랑하는 일

한 소녀가 침대에 앉아 있습니다. 어딘지 모르게 불편해 보이는 두 팔과 경직된 자세, 비스듬하게 비틀어진 양쪽 어깨와 잔뜩 움츠린 몸에서 긴장과 불안이 느껴집니다. 앳돼 보이는 소녀에게서 느껴지는 불안과 두려움, 그것을 애써 숨기고 있는 소녀의 가면을 발견한 뭉크는 그녀의 심리적 두려움을 검고 커다란 그림자로 표현했습니다.

소녀의 마음을 온전히 이해하기 위해서는 '사춘기' 시절의 마음이 필요합니다. 누구나 지나왔을 그 시기의 예민한 감각들과 변화무쌍한 감정들을 떠올려 보세요. 사랑의 여정 안에도 그림 속의 소녀처럼 '사춘기'의 시기가 오게 마련이죠. 처음 사랑을 시작할 때는 상대에게 잘 보이고 싶은 마음에 편안한 내 모습보다 약간은 과장되게, 또 어떤 부분은 축

소시켜 내가 바라는 이상적인 나의 이미지를 연출하고는 합니다. 하지만 관계가 깊어져 가는 중에도 자신에 대해 솔직해지지 못하면 그 사랑은 점점 힘겨워집니다.

'내가 이런 사람이라는 걸 알면 실망하지 않을까?'
'진짜 내 모습을 알면 나를 떠나지 않을까?'

벌거벗은 나의 내면을 들킬까 봐 겁나는 순간들. 하지만 내가 아닌 나, 가짜의 나를 사랑해 주는 것은 아무 의미가 없습니다. 그 사랑은 시간이 지날수록 힘겨워지고 그 관계는 결코 행복해질 수 없을 거예요. 설사 내 노력 끝에 상대가 가면을 쓴 내 모습을 자연스럽게 생각한다 하더라도 나중에는 스스로가 그 사랑의 진정성을 의심하고 위태로운 관계라고 생각하게 되면서 그의 사랑이 공허하게 느껴질 겁니다.

내가 생각하는 이상적인 모습으로 자신을 꾸미지 마세요.

당신은 사랑받기에 이미 충분한 사람이니 두려워하지 마세요.

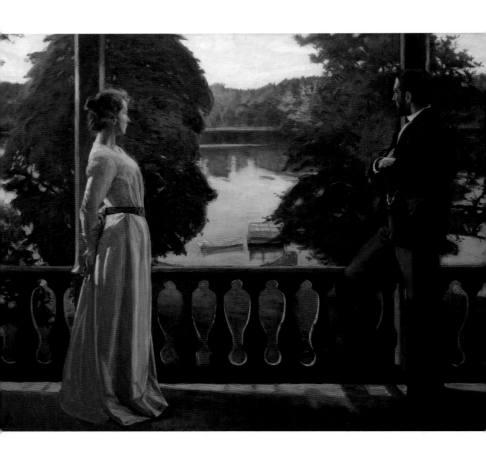

그림 속 여자에게 눈길이 가는 당신,
누군가를 사랑하는 마음을
감출 수 없어 조급해하고 있진 않나요?

사랑하는 마음을 감춘다는 것이 가능한 일일까요. 그림 속
두 사람은 서로 다른 곳을 바라보고 있지만 여자의 배꼽이 향
하는 곳을 보면 '하트 시그널'을 읽을 수 있습니다. '배꼽의 법
칙'이라고 불리는 하트 시그널, 즉 몸통의 방향이 누군가를 향
한 한 사람의 관심 정도를 결정하는 핵심 요소라는 것이죠.

베르그의 작품 속 두 남녀는 서로를 바라보고 있지 않지만
두 사람의 배꼽은 서로를 향하고 있습니다. 당신의 배꼽은, 마
음은 지금 어디를 향하고 있나요?

• 리카르드 베르그, 〈북유럽의 여름 저녁 Nordic Summer Evening〉
1889-1900, 캔버스에 유채

감정의
속도를
맞추는 방법

\ 사랑에는 어쩔 수 없는 속도 차이가 있다

두 남녀가 해 질 무렵 발코니에 서 있습니다. 남자는 이미 여자 마음을 아는지, 아니면 본인 마음을 들키기 싫었는지 팔짱을 낀 채 먼 곳을 바라보고 있습니다. 그러나 오른쪽 다리를 든 것으로 보아 일부러 안정적인 자세를 취하려고 하는 듯 보입니다.

반면, 여자의 마음이 더 빨리 드러나는 것을 볼 수 있습니다. 뒷짐 지고 몸을 버티고 있지만 가슴의 방향과 위치가 남자에게로 향하는 마음을 숨길 수 없어 보입니다. 서로의 마음을 숨기려고 시선을 다른 곳에 두고 있지만 이 두 사람은 곧 서로에게 사랑을 고백하고 연인이 되리라는 것을 느낄 수 있습니다.

사랑에는 순서가 없지만 어느 한쪽이 앞서가는 경우는 많습니다. 얄궂게도 남녀 간의 사랑의 속도 차이는 분명 존재하죠. 강남 한복판에 서서 지나가는 연인들을 가만히 바라보면 정말 수많은 연인들의 모습이 보입니다. 더운 날씨에도 여자친구의 어깨에 손을 두르고 떨어질 줄 모르는 남자친구의 모습도 보이고, 반대로 무심한 듯 걸어가는 남자친구의 팔에 매달리듯 함께 걸어가는 여자친구의 모습도 보입니다. 가만히 들여다보면 감정이 시작되는 시점과 속도가 다르다는 것을 느낄 수 있습니다. 감정이 시작되는 방식이 모두 같을 수는 없으니까요. 첫눈에 보자마자 사랑에 빠지는 사람이 있는가 하면, 만나면 만날수록 서서히 감정이 시작되는 사람도 있죠.

\ 발맞춰 함께 걸어가는 연습

제가 아끼는 한 친구는 사랑에 있어서 너무나 빠르게 불타오릅니다. 사랑이 참 많은 친구죠. 처음 보는 상대에게 첫눈에 반하는 시간은 단 8.2초라는 연구 결과를 증명이라도 하듯 '사랑'이라는 감정에 도달하기까지 그녀는 여러 단계가 필요하지 않습니다. 꼭 양은 냄비 같아요. 처음 상대에게 호기심이 생기기 시작하는 '호감'이라는 단계부터

사랑으로 간주하니까요. 그녀는 '내 사람'이라는 확신이 들 때, 하루에도 수십 통씩 전화를 하며 사랑한다는 말을 합니다. 상대의 상황과 마음의 속도와는 무관하게 한결같이 자신의 마음을 열정적으로 표현하는 데 충실합니다. 그렇게 자신의 감정에 몰입해서인지 상대의 감정 속도를 살필 여유가 없어 보여요. 이런 상황이 계속되다 보면 상대는 버거워하다 이별을 통보하곤 하죠. 그 친구는 지금도 이런 연애 패턴을 계속 반복하며 지내고 있습니다.

사랑의 속도를 맞추는 것만큼 어렵고 까다로운 일이 또 있을까요? 피어오르는 감정을 조절하고 추스르고 상대에게 조심스럽게 다가간다는 것은 여간 어려운 일이 아닙니다. 세상에 똑같은 사람이 없듯 감정의 속도 역시 똑같을 수 없다는 상식도 너무나도 큰 감정에 압도당한 탓에 보이지 않는 것일 테죠. 그래서 선뜻 사랑을 시작하지 못하는 사람들도 있습니다.

하지만 나와 딱 맞는 속도의 사랑을 기다리다가는 아무도 만날 수 없을지도 몰라요. 그러니 나의 속도에 집중하듯이 상대방의 속도를 알아야 해요. 혹시나 상대에 비해 내가 너무 빠르면 잠시 멈추고 기다려 주는 자세가 필요합니다. 내 마음을 강요하고 내 속도에 맞춰 주기를 바라며 안달복달하고 있지는 않은지, 상대의 감정을 잘 헤아리고 있는

지 돌아보세요.

　내 사랑의 신호를 상대가 어떻게 받아들이는지, 또 상대가 보내오는 신호를 내가 어떻게 받아들일지 진지하게 고민하고 발맞추는 게 필요합니다.

　상대방과 보조를 맞춰 걷기 위해 내 마음의 속도를 조절하는 방법을 찾아가세요.

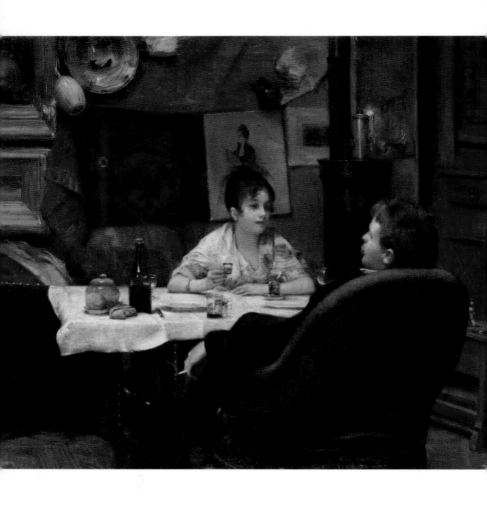

이 그림 앞에서 눈길이 멈췄다면
당신은 지금 관계에서 도망치고 싶은,
무척 지친 상태일지도 모르겠습니다.

타인과 관계를 나누다 보면 도망치고 싶은 순간이 반드시
옵니다. 나를 둘러싸고 있는 모든 관계로부터 멀리 떨어져 있
고 싶다는 마음이 든다면 '케렌시아(Querencia)'가 필요한 때입
니다.

케렌시아는 피난처, 안식처, 귀소본능을 의미하는 스페인어
로 투우장에서 사용되는 용어입니다. 소는 투우사와의 싸움에
서 지치거나 죽음이 다가온다는 것을 예감하면 자신만의 케렌
시아로 이동해 숨을 고른다고 합니다. 즉, 케렌시아는 지친 심
신을 달래는 장소인 것이죠.

삶의 쉼표가 필요한 순간 따뜻하고 편안하게 머물 수 있는
나만의 케렌시아를 만들어 보세요. 어떤 공간이 될 수도, 사랑
하는 사람이 될 수도 있습니다. 당신의 케렌시아는 어디에 있
나요?

• 헨리 시돈스 모브레이, 〈스튜디오에서의 점심식사 Studio Lunch〉
1880-1883, 캔버스에 유채

일상의
안식처가
되어 주는 존재

\ 당신에게 힘이 되고 싶어

사랑을 하고 있지만 때로는 만사가 귀찮아질 만큼 지치는 날이 있습니다. 사랑만 하면서 살아갈 순 없기 때문이죠. 눈앞에 놓인 생활을 이어 나가야 하고, 사회 속에서의 다양한 관계를 유지하며 나의 역할에도 충실해야 합니다. 이리저리 정신없이 치이다 보면 달콤한 로맨스조차 잠시 접어 두고 싶은 게 사실이에요.

그림을 볼까요. 그림 속 장소는 작업실 혹은 생활 공간인 것 같아요. 벽에는 각종 소품과 미술 작품이 걸려 있습니다. 어디론가 나갔다가 돌아온 듯 짙은 색 외출복 차림의 남자는 노곤한 몸을 소파 등받이에 기댄 채 팔을 늘어뜨리고 있죠. 고개도 살짝 젖힌 것으로 보아 몹시 피곤해 보입니다. 너무 지친 나머지 아무 말도 꺼내지 않았는지도 모르겠어

요. 이제야 겨우 숨을 돌리며 여유를 찾은 듯합니다.

하지만 내가 얼마나 힘들든 간에, 누군가를 사랑하게 되면 그 사람을 한 번이라도 더 보고 싶고 조금이라도 더 함께 있고 싶어집니다. 그가 내 이야기에 진지하게 귀 기울여 준다면 더더욱 그러하겠죠. 잠시나마 그렇게 평온한 시간을 갖고 나면 고단함은 개운하게 씻겨 나가고 내일을 살아갈 에너지가 충전됩니다. 그것이 바로 그림 속의 남자가 이곳에 와 있는 이유일 테죠.

작품 이야기로 돌아가 볼게요. 여자는 비교적 생기 어린 표정으로 남자에게 온전히 집중하고 있습니다. 온화하면서도 안쓰럽게 그를 바라보는 눈길이 이렇게 말하는 듯해요.

'어떻게든 당신을 다독여 주고 싶어….'

이를 반영하듯, 하늘하늘 부드러운 질감에 밝은색을 띤 그녀의 옷은 어두운 색조인 남자의 옷차림과 대조를 이룹니다. 마치 그를 환하게 밝혀 주는 것처럼 말이에요.

새하얀 식탁보를 깐 테이블에는 마실 거리가 조촐히 놓여 있습니다. 여자는 테이블에 자신의 두 팔을 올려놓은 채 남자를 향해 몸을 기울이고는 남자를 가만히 바라보고 있네요. 그의 말을 한마디라도 더 듣고 싶고 그래서 한마디라도 더 이야기해 주고 싶은가 봅니다. 그가 힘을 낼 수 있도록 말이죠.

이처럼 상대를 염려하고 걱정해 주는 것이 사랑입니다. 나 하나만을 중요하게 여기며 살아왔던 사람이, 이제 자신보다 상대를 더 걱정하면서 그를 위로해 주고 싶어 하는 마음 말이에요. 마치 그의 아픔이 내 아픔인 것만 같죠.

하지만 지나침은 금물일 거예요. 두 사람 사이에 놓인 탁자처럼, 사랑에도 서로 간의 안전거리가 필요한 법입니다. 그러니 대체 무슨 일이 있었는지, 왜 이렇게 기운이 없는지 일일이 캐묻기보다는 상대방이 자연스럽게 속내를 털어놓을 때까지 묵묵히 기다려 주는 것도 좋은 방법이에요. 그전까지는 그가 잠시나마 내 곁에서 편히 쉬게 도와주는 것으로 충분합니다.

쉬어 갈 수 있는 장소. 우리는 그런 곳을 '안식처'라고 부릅니다. 돌아갈 곳, 나를 기다려 주는 누군가가 있다는 건 얼마나 행복한 일인가요.

정신없고 힘겨운 일상에 잔잔한 평화를 안겨 주는 사람이 존재한다면 그보다 더한 든든함은 없을 것입니다.

서로에게 마음의 안식처가 되어 주세요. 근심과 피로로 그늘진 우리의 얼굴에 어느새 가슴 벅찬 미소가 번질 거예요.

두 사람 사이에 놓인 탁자처럼,
사랑에도 서로 간의 안전거리가 필요한 법입니다.

서로에게 마음의 안식처가 되어 주세요.

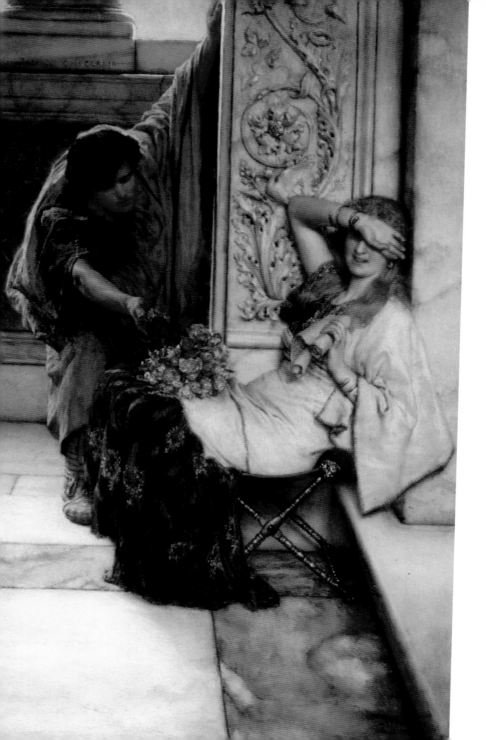

이 그림 앞에 눈길이 멈춘 당신,
주기만 하는 사랑에
때론 지치거나 억울해하고 있진 않나요?

　서로 주고받는다는 뜻의 '기브 앤 테이크(Give&Take)'라는 말이 있죠. 하지만 사람과 사람 사이의 관계에서, 특히 사랑 앞에서 과연 이 말이 유효할까요?

　내가 상대에게 이만큼을 줬으니 상대도 나에게 그만큼 베풀어야 한다는 생각을 갖게 되면 자꾸만 마음에 대한 대가를 바라게 될 수밖에 없어요. 더군다나 원하는 만큼의 마음이 돌아오지 않으면 나만 혼자 괴롭고 힘들어지죠. 그러다 보면 실망하고 미워하고 원망하게 됩니다.

　사랑에 대가를 바라지 마세요. 사랑을 받는 것 못지않게 주는 것의 기쁨도 크다는 걸 온전히 느낄 수 있길 바랍니다.

• 로렌스 알마 타데마, 〈부끄러움 Shy〉
1883, 캔버스에 유채

받는
마음보다
주는 마음

\ 숨길 수 없는 마음

그림 속의 여자는 무언가를 마다하려는 듯 한쪽 팔을 들어 손등으로 자신의 얼굴을 가리고 있네요. 하지만 왠지 싫지 않은 기색입니다. 아니, 오히려 어찌할 수 없이 새어 나오는 기쁨을 아주 살짝 감춰 보려는 몸짓 같아요. 살짝 올라간 입꼬리, 분홍빛으로 물들어 있는 볼에서 여자의 마음이 느껴지는 듯해요.

무엇이 그녀를 이토록 미소 짓게 했을까요? 여자의 무릎에 닿은 분홍빛 꽃송이들이 눈에 들어옵니다. 갑작스레 나타난 것으로 보이는 한 남자가 여자에게 꽃다발을 건네고 있습니다. 남자의 진지한 표정과 조심스러운 몸짓으로 미루어 볼 때 이것이 장난기 섞인 깜짝 이벤트 같지는 않네요. 그는 굉장히 진중한 마음을 담아 여자를 위한 꽃을 마련해

온 것 같습니다.

배경의 뽀얀 대리석과 잘 어우러지는 여자의 백색 옷차림 그리고 물결치는 스커트 끝자락이 벽면의 부드럽고 화려한 장식과 자연스럽게 조화를 이룹니다. 덕분에 한층 더 지적이고 존귀해 보이는 그녀에게 남자는 붉게 뛰는 자신의 심장과도 같은 꽃 한 다발을 바칩니다. 한시라도 빨리 전하고 싶다는 듯 매무새를 제대로 가다듬을 틈도 없이 팔을 쭉 내밀어서요.

여자도 이 사실을 알고 있었던 걸까요? 남자의 방문에 화들짝 놀라거나 그를 경계하지 않습니다. 마치 오랜 기다림 끝에 달콤한 선물을 받은 듯 수줍게 기뻐하는 얼굴이죠. 전부터 남자는 여자를 향한 자신의 마음을 이런 방식으로 전해 왔는지도 모르겠습니다. 사연이 어찌 되었건, 이 작품에서 두 남녀는 서로를 마음에 두고 있는 사이인 것만은 확실해 보입니다.

\ 주고 또 줘도 모자란

누군가가 마음속에 성큼 들어와 깊이 자리 잡았을 때, 우리는 그 사람이 지금 어떤 생각을 하고 무슨 말을 하는지 관심을 잔뜩 기울입니다. 신경이 온통 상대방에게로

쏠려 있죠. 그가 무엇을 좋아하고 싫어하는지, 어떤 성향의 사람인지, 그의 습관에는 또 어떤 것이 있는지 알아 갑니다. 그를 관찰하고 해석하고 이해하는 과정. 한 사람에 대한 집념이 머릿속에 가득하죠.

그러다 보면 문득 그를 위해 무언가를 하고 싶어집니다. '내가 해 줄 수 있는 게 뭘까?' 하면서 즐거운 고민을 시작하죠. 언젠가 누군가에게서 예상치 못한 호의나 선물을 받았던 순간을 떠올리며, 그 사람 역시 나를 통해 기쁨을 맛보길 바라는 마음에서 말이에요. 그래서 그 무언가를 준비하는 시간 또한 참으로 행복합니다. 그가 좋아할 만한 일을 홀로 골똘히 생각해 보기도 하고, 때로는 그의 곁에서 몰래 촉각을 곤두세워 보기도 합니다. 이런 내 마음을 받은 그 사람의 표정을 상상하며 살며시 웃음 짓고 설레하죠.

누군가는 사랑을 주기만 하면 무슨 의미가 있느냐고, 자신도 받아야만 진정한 사랑이 성립하는 것 아니냐고 반문할 수도 있습니다. 불공평한 관계가 무슨 사랑이냐 하면서요. 하지만 상대가 나에게 무엇을 얼마만큼 주느냐와는 상관없이 단지 내 마음을 먼저 주고 싶어 하는 것이야말로 진정으로 사랑을 해 본 사람의 마음이 아닐까요? 그리고 실은 주변 사람들로부터 부족함 없는 사랑을 받아 봤기에 이런 마음도 가질 수 있을 겁니다. 사랑을 받고 자란 사람이 사랑을 베풀 줄도 안다는 말, 바로 그런 의미가 아닐까요?

사랑의 표현을 주저하지 마세요. 베푸는 사랑을 억울해 하지 마세요. 당신은 이미 넘치는 사랑을 받고 있는 사람입니다.

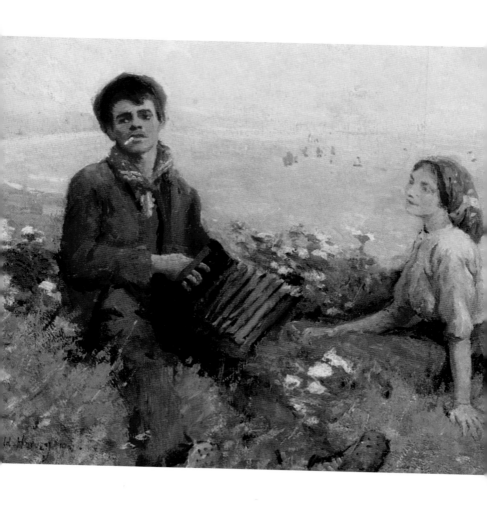

그림 속 남자에게 눈길이 간다면
현재의 사랑에 문제는 없는지
당신의 마음을 점검해 볼 때입니다.

그림 속 남자는 자유로운 영혼처럼 보입니다. 마치 거리의 악사처럼 담배 한 개비를 문 채 연주를 하고 있네요. 반면 그림 속 여자는 시선이 온통 남자에게 가 있습니다.

내게 관심을 주지 않는, 소위 '나쁜 사람'에게 매력을 느끼는 사람들이 있습니다. 바로 '불확실성의 즐거움(Pleasure of Uncertainty)' 때문이죠. 상대의 마음을 알지 못할 때 호기심과 궁금증이 증폭되는데, 이 과정이 호감으로 발전하는 것입니다. 누군가를 향한 사랑이 시작되면 아무것도 보이지 않습니다. 그 사람이 나쁜 사람이라는 주변의 우려 섞인 말도 당사자에게는 제대로 들리지 않죠.

당신은 어떤 사랑을 하고 있나요? 당신이 사랑하고 있는 그 사람은 당신을 소중하게 여겨 주는 사람인가요?

• 해럴드 하비, 〈거리의 음유 시인 Wayside Minstrels〉
1922, 캔버스에 유채

나쁜 사랑,
그럼에도
불구하고

\ 반대가 끌리는 이유

그림 속의 남자가 매력적으로 보이나요? 두 다리를 쭉 뻗고 풀밭에 앉은 편안하고 자유로운 모습. 짐작건대 그는 맡은 일을 착실하거나 우직하게 해내기보다는 자유분방하게 이곳저곳을 유랑하는 청년일 것 같습니다. 반면에 함께 있는 여자는 단정한 차림에 다소곳이 앉은 모습이에요.

이러한 부조화 때문인지 둘의 관계는 왠지 불안정하게 느껴집니다. 유순해 보이는 이 여자의 시선은 남자를 향하고 있죠. 그러나 몸을 약간 돌려 앉은 남자는 여자가 아닌 다른 어딘가를 바라보고 있습니다. 두 사람은 서로를 진심으로 사랑하고 있는 걸까요? 글쎄요. 이 물음에 "그렇다"고 답하기는 어려울 듯합니다.

그럼에도 불구하고, 남자를 지그시 바라보는 여자의 눈빛에서 우리는 그녀가 틀림없이 사랑에 빠졌음을 직감할 수 있습니다. 아마도 여자는 자신과 모든 면에서 상반된 이 남자의 모습에 거부할 수 없는 매력을 느낀 건지도 모릅니다. 누가 뭐라고 해도 이미 남자에게 사로잡힌 여자. 그녀의 사랑을 막을 방법은 없어 보입니다.

\ 아프고 힘들어도, 그래도 사랑

때로 우리는 그동안 봐 왔던 사람들, 혹은 사귀었던 연인들과 전혀 다른 이에게 한순간 마음을 빼앗기곤 합니다. 이 경우 그것은 사랑이라기보다는 사실 호기심에 가까운 감정이기도 하죠. 더구나 그 상대는 단지 나와 다르기만 한 사람이 아닌, 앞서 말한 '나쁜' 사람일 때도 있습니다.

종잡기 어려운 그 사람의 태도와 행동은 나로 하여금 더더욱 자주 그를 떠올리게 만들고 생각에 생각을 거듭하게 합니다. 그리고 우리는 그것이 곧 '사랑'이라고 착각하죠. 서로의 마음을 할퀴고 멍들게 하는 만큼, 울고 잠 못 들며 고통에 몸부림치는 만큼 이 사랑이 열렬하다는 증거라고 생각하면서 말이에요.

그러다 보니 상대방의 거칠고 서툰 면들이 나를 통해 나

아질 것이라는 희망을 품기도 합니다. 세상에 녹아들지 못하는 그 사람을 무한한 애정과 헌신으로 변화시켜 보겠노라며 일종의 사명감을 갖기도 하면서요.

물론 강렬한 사랑의 시기에 잠깐 동안의 변화는 생겨날 수 있습니다. 하지만 그 자신이 각고의 노력을 하지 않는 이상 진정으로 변화하기란 쉽지 않아요. 곁에서 도움을 주는 이도 결국 연인이라는 이름의 타인일 뿐이니까요.

그러나 사랑의 한복판에서 우리는 이 사실을 깨닫지 못합니다. 아니, 차라리 모르고 싶어 합니다. 남들이 말하길 그 사랑이 절대로 권할 만하지 않다거나 심지어 위험하다고 해도 물러서지 않죠. 고난은 가슴에 더욱더 불을 지필 따름입니다.

스스로를 괴롭히는 마음의 중독. 사이사이 달콤함이 흐르는 것 같아도 언제 어디로 흘러갈지 알 수 없는 위태로운 관계. 하지만 이대로 접어 버리기에는 지금 내 마음이 너무나도 강렬합니다. 나도 나를 어찌할 수 없습니다.

달리 방법이 없기에 그 감정 자체만을 바라보려 합니다. 그를 향해 솟구치는 이 욕망을 과연 무엇이 당해 낼 수 있을까요? 다른 무엇이 또 이처럼 열렬할 수 있을까요? 이토록 나의 모든 걸 내어 주고 싶을 수 있을까요?

'어떤 사람이나 존재를 몹시 아끼고 귀중히 여기는 마음', 사랑. 이렇게 본다면 누군가의 사랑에 좋고 나쁨을 쉽게 이

름 붙일 순 없는 일일 거예요. 세상에 '나쁜 사람'은 있을지라도 '나쁜 사랑'이란 애초에 없는 건지도 모르겠습니다.

독일의 작가 헤르만 헤세는 "사랑을 받는 것이 행복이 아니라 사랑하는 것이야말로 행복"이라고 했습니다.

그래요. 앞으로 진행될 사랑이 어떨지 모르겠지만, 우리 현재 사랑에 집중하기로 해요.

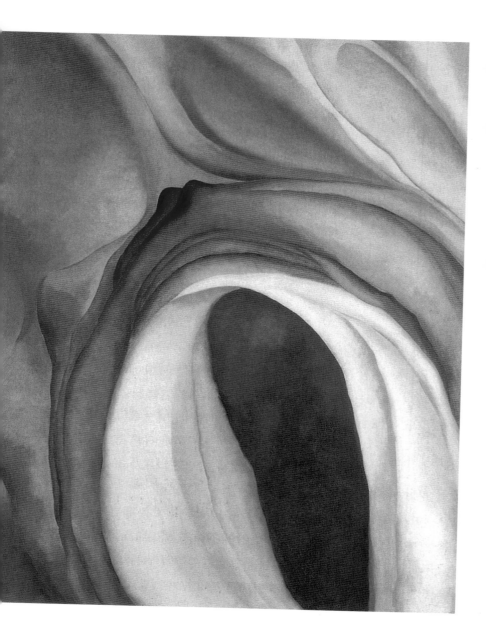

나의 마음
들여다보기

그림 속 파란색에 눈길이 머무나요?
그렇다면 자신의 마음이 현재 어떤 상태인지
잘 들여다볼 필요가 있습니다.

이 그림에서 당신의 눈길이 가는 곳은 어디인가요? 혹시 흐르는 듯한 파란색에 시선이 멈추나요?

색채 심리에서 이야기하는 파란색은 상반되는 두 가지 의미를 내포합니다. 절망, 이별, 고독의 색이기도 하지만 마음의 상태에 따라 치유, 희망, 자립, 신뢰의 색이 되기도 하죠. 기분이 좋을 때 파란색을 보면 희망적이고 치유의 힘이 느껴지지만, 우울할 때 파란색을 보면 더 깊은 동굴 속으로 빠져드는 기분이 들기도 합니다.

자, 다시 이 그림을 바라보세요. 어떻게 보이나요? 당신의 마음은 지금 어떤 모양인가요?

• 조지아 오키프, 〈음악-분홍과 파랑 No.2 Music-Pink and Blue No.2〉
1918, 캔버스에 유채

사랑에
형태와 색이
있다면

\ 꽃의 화가, 욕망을 말하다

음악을 들으면서 표현했다는 조지아 오키프의 그림. 자유로운 하늘에 구멍을 만들고자 했던 오키프 자신의 욕망을 표출한, 꽃이 연상되기도 하는 이 그림은 한눈에 보기에도 몹시 관능적이지 않나요?

커다랗게 확대한 꽃을 몽환적으로 표현해 흔히 '꽃의 화가'라 불린 오키프. 작품에서 여성의 성기를 은유적으로 그린다는 평단의 비판을 받기도 했지만, 그녀는 그저 꽃을 그렸을 뿐이라고 말했습니다. 이와 더불어 남자도 얼마든지 꽃을 그릴 수 있지 않느냐며 되묻기도 했죠. 진실이 무엇이건, 그녀의 작품들이 굉장히 매혹적인 것만은 분명합니다.

오키프는 여성으로서 자신만의 감각과 경험을 따라 그림을 그리고자 했습니다. 다음과 같이 자신의 생각을 밝히기도 했어요.

"나에게 색과 형태는 말(words)보다 훨씬 더 확실한 진술이다."

이처럼 그녀는 말이나 글로 표현될 수 없는 그 무엇을 색과 형태로 표현해 나갔습니다. 이 과정에서 그녀는 혹평을 넘어 자신만의 추상적이면서도 직관적인 작품 세계를 형성할 수 있었죠. 세상의 모든 말보다 훨씬 더 명확한 것. 그러하기에 그 어떤 말로 뭐라 정의 내릴 수 없는 것. 그녀의 그림은 과감한 듯 은밀하고 연약한 듯 강렬합니다. 조용한 듯 결코 고요하지 않으며 단순한 듯싶지만 볼수록 복잡하죠.

어쩌면 우리의 사랑도 그런 것 같아요. 그래서 두 번 다시는 하지 않겠노라 다짐했다가도 어느새 또 다른 사랑을 기다리게 되고, 이제는 좀 알 것 같다고 여겼다가도 문득 전혀 모르겠다는 생각이 드나 봅니다.

지금 당신의 사랑은 어디쯤에 있나요? 그 사랑의 형태와 색은 어떤가요?

나에 대한 자신감이
부족할 때

노란 드레스를 입은 여자의
기품 있고 당당한 모습을 보세요.
카리스마가 느껴집니다.

고정관념을 탈피하고 자신을 해방하세요.
세상이 바라보는 외모의 기준과 잣대에서 벗어나
자신의 본질에 집중할 것을 초대합니다.

찾으세요. 당신의 진짜 가치를.

• 막스 쿠르츠바일, 〈노란 드레스를 입은 여자 Woman in a Yellow Dress〉
1899, 캔버스에 유채

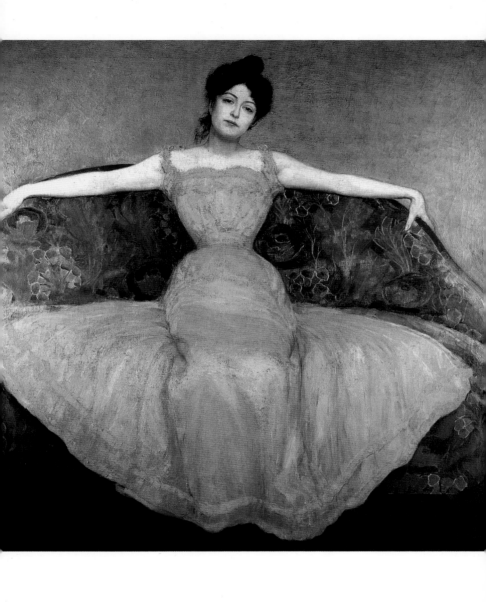

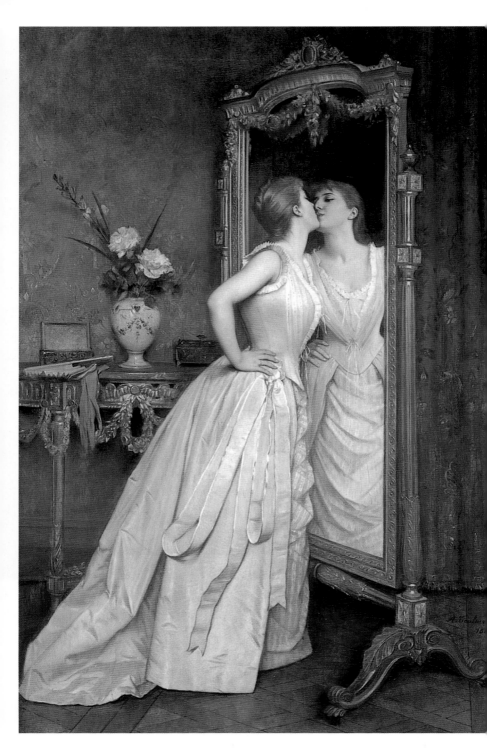

나와 사랑에
빠져야 할 때

그림 속 여자는 자신의 모습이 참 마음에 들어 보입니다.
자기 자신의 모습을 보고 사랑에 빠진 듯 보여요.
"너는 네 모습 그대로 참 아름다워. 최고야"라고
말해 주고 있는 것 같지 않나요.

이 그림은 자기 자신이 부족하다고 느끼는 이들에게
당신의 아름다움을 찾으라는 메시지를 전달합니다.
아무리 아름다운 사람이라고 해도
자신을 제대로 바라보지 않으면
자신이 아름다운지 아닌지 알 수 없어요.

그림을 충분히 바라보았다면
이제 거울 속 자신과 마주하세요.
수동적으로 타인의 애정과 관심을 기다리는 것을 넘어
당신 자신을 사랑하고 당신만의 아름다움을 찾으세요.

• 오귀스트 툴무슈, 〈허영 Vanity〉
1889, 캔버스에 유채

낮아진 자존감을
회복하려면

사랑하는 사람과 관계를 이어 나갈 때
우리에게 반드시 필요한 건 '자존감'입니다.
자존감은 주관적으로
'자신을 어떻게 평가하는가'에 대한 답이자
스스로를 사랑하는 마음입니다.

낮아진 자존감을 회복하기 위한 방법으로
걷는 게 도움이 된다고 합니다.
걷는 사이에 생각도 정리되고 내 자신도 돌아보게 되니까요.

다른 사람과 나를 비교하지 않는 것이
자존감을 높이는 첫걸음이죠.
나를 사랑하기 위해 걸어 보세요. 어디든 좋아요.
그림처럼 뜨거운 햇살이 내리쬐는 해변도 좋겠습니다.

• 호아킨 소로야, 〈해변 산책 Promenade by the Sea〉
1909, 캔버스에 오일

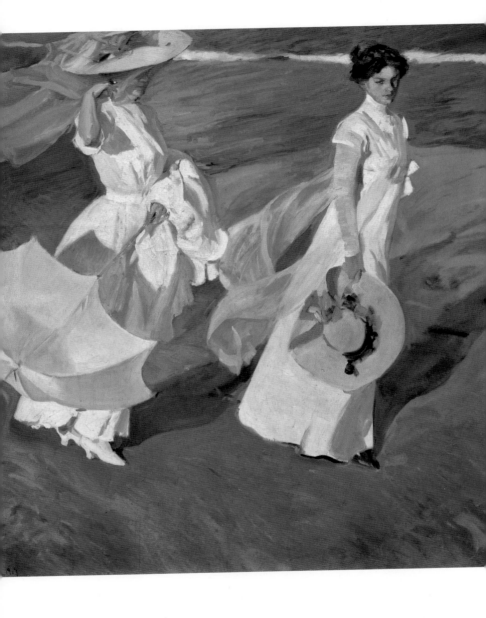

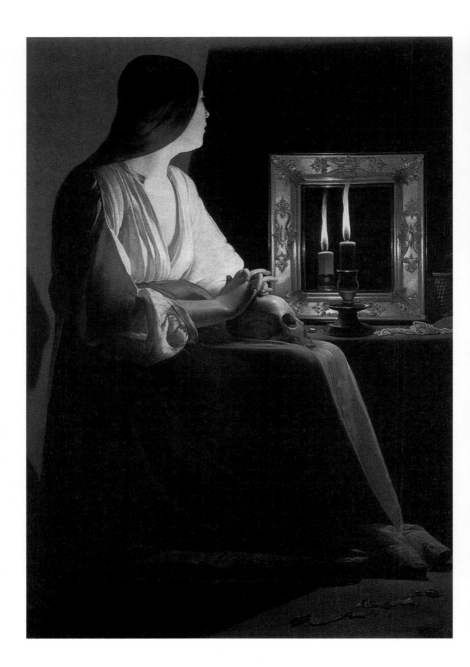

관계를 객관적으로
바라보고 싶을 때

분명 나에게 아픈 관계가 있습니다.
사랑하지만 그럼에도 불구하고 벗어나고 싶다면
먼저 자신을 둘러싼 관계를 객관화하는 게 필요합니다.
미술치료의 강력한 효과 중 하나는
내 문제를 객관적으로 바라봄으로써 변화할 수 있게끔
계기를 마련해 준다는 것이죠.

그림 속 인물에게 당신을 투영해 보세요.
얼굴을 보이지 않은 채 비스듬히 앉은 사람은
다름 아닌 당신입니다.
내 현재 문제를 객관적으로 내려다보게 함으로써
현실을 직시하게 도와줄 거예요.

• 조르주 드 라 투르, 〈참회하는 막달라 마리아 The Penitent Magdalen〉
1640, 캔버스에 유채

나는
어떤 사람인가?

나 자신이 텅 비어 있다면
사랑은커녕 제대로 된 관계를 맺기도 어렵습니다.

이 그림은 내면을 들여다보고
그 속에 무엇이 비치는지 돌아볼 수 있도록 준비한 작품입니다.
그림 속 여자는 자신을 비추는 큰 거울이 아닌 손거울을 통해
자신이 보고 싶은 부분을 위주로 비추고 있습니다.

세상이 만들어 놓은 기준이 아닌
자기만의 기준으로 자신을 바라보세요.
손거울 속에 어떤 내가 비치나요?
내 표정을, 몸짓을 그리고 거울에 보이지 않는 내면을 바라보세요.
온전히 나 자신에게 집중하는 시간을 가져 보길 바랍니다.

• 가이 로즈, 〈초록 거울 The Green Mirror〉
1911, 캔버스에 유채

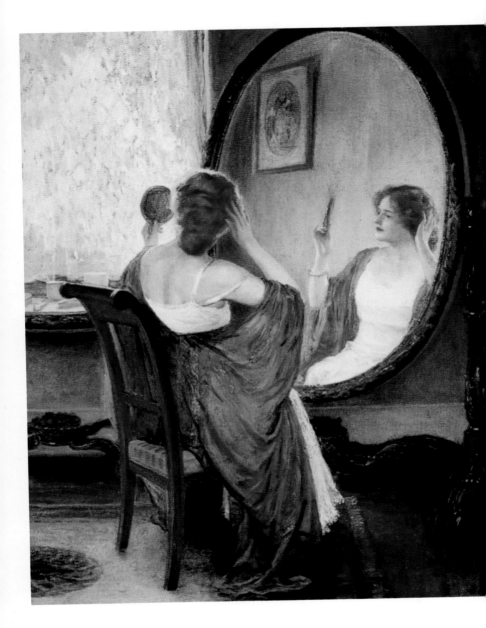

가라앉는 마음을
어쩌지 못하고

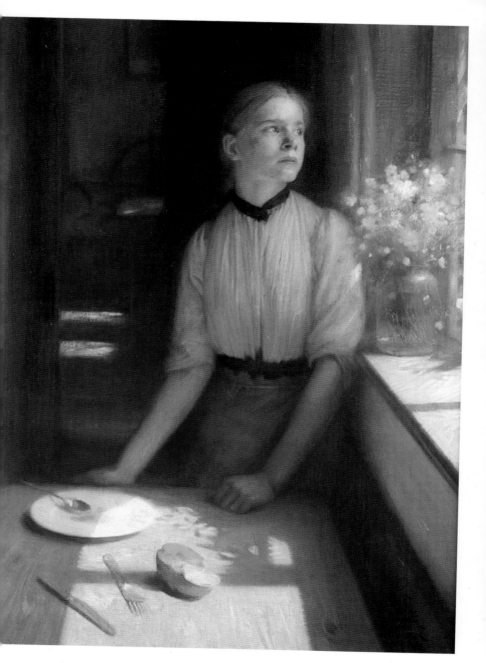

이 그림에 눈길이 멈췄나요?
지금 당신은 누군가를 혹은 무언가를
간절하게 기다리고 있겠군요.

'일각여삼추(一刻如三秋)'라는 말이 있습니다. 무언가를 애타게 기다리는 마음은 아주 짧은 시간이라도 3년처럼 길게 느껴지기도 한다는 의미죠. 분명 물리적으로 같은 시간일 텐데 어떤 마음이냐에 따라 시간은 다르게 흐르는 듯합니다. 기다리는 시간이 길게 느껴지는 심리적인 요인은 과연 무엇일까요.

심리학자 이고은은 "우리가 기다림의 이유를 모를 때, 온통 기다리는 시간에만 주의를 기울일 때 객관적인 시간에 비해 주관적인 시간이 길게 느껴진다"고 이야기합니다.

이 그림에 눈길이 머물렀다면 당신은 지금 손꼽아 기다리는 게 있는지도 모르겠습니다. 누군가와의 만남일 수도, 오랫동안 쏟아 온 노력의 결과일 수도 있겠죠. 당신은 무엇을 그토록 기다리고 있나요?

• 아서 해커, 〈갇혀 버린 봄 Imprisoned Spring〉
1911, 캔버스에 유채

누군가를
기다리는
자세

\ 깊어 가는 그리움 그리고 기다림

서로가 함께 있는 것이 너무도 행복한 나머지 한 시라도 떨어지고 싶지 않았던 경험, 누구에게나 있을 것입니다. 혹여 이러저러한 사정으로 잠시 떨어져 있어야 해서 얼굴을 볼 수 없다면 전화 너머의 목소리로, 또는 사진으로 서로의 안부를 물으며 부지런히 소식을 주고받죠. 오늘 무엇을 했으며 하루는 어땠는지, 지금은 또 무얼 하고 있는지 시시콜콜한 이야기를 나눕니다. 비록 몸은 떨어져 있지만 마음만은 같이 있는 듯해 위안이 되곤 해요.

그렇게 내내 함께였던 만큼 사랑하는 사람의 소식을 알 수 없다면 공허함이 더욱 크게 느껴지는 것이 사실입니다. 그 이유가 상대방의 변심 때문이든, 피치 못할 사정 혹은 다른 이유 때문이든 말이에요. 속절없이 기다림만 깊어집니다.

　　이 그림 속 여자도 누군가의 소식을 기다리는 것 같네요. 한때 그 사람은 하루가 멀다 하고 여인을 찾아왔지만, 언젠가부터 발길이 끊긴 건 아닐까 추측해 봅니다. 혹은 멀리서 편지로나마 꼬박꼬박 소식을 전해 왔건만 이제는 연락이 뜸해졌는지도 모르겠어요. 그래서 그녀는 하염없이 기다리고만 있는 거겠죠.

　　창턱에 놓인 샛노란 유채꽃 화병과 따스하게 들어오는 햇빛으로 보아 긴긴 겨울 끝에 어느새 봄이 도착했음을 알 수 있습니다. 식탁을 치우던 여자는 손을 멈추고 문득 창문 너머를 바라봅니다. 환하디환한 바깥세상과 동떨어진 채 그저 창밖 광경을 바라보기만 하는 여자. 완연한 봄기운을 온전히 마주하지 못하고 창가에 기대어 섰을 따름이네요. 표정을 보니 금방이라도 터져 나올 듯한 울음을 가까스로 참는 것 같기도 하고 남몰래 긴 한숨을 내쉬는 것 같기도 합니다. 아마도 그녀는 이런 생각을 하는 듯해요.

　　'겨울이 지나고 이렇게 다시 봄이 왔는데⋯ 내 사랑은 언제쯤에나 되돌아올까?'

　　여자는 여전히 그를 떠올립니다. 소식 없는 그 사람이 참으로 원망스럽지만, 그러다가도 혹시나 그 사람에게 무슨 일이 생긴 건 아닐까 하는 마음에 걱정을 멈출 수 없습니다.

더구나 이토록 황망한 이별이라면 받아들일 수도 없고요.

이렇듯 아직 남아 있는 사랑의 감정 그리고 불안과 미움이 마구 뒤섞여 여자는 이 봄을 조금도 즐길 수가 없습니다. 바깥의 풍경이 아름다울수록 마음은 더더욱 서글퍼질 뿐입니다. 세상의 봄꽃은 활짝 피어나는데, 사랑이라는 나의 꽃은 서서히 시들고 있으니까요. 상실의 아픔이 몰려오고 있음을 부정하기 어렵습니다. 영원할 것만 같던 사랑이 어쩌다 봄눈처럼 순식간에 녹아 사라지려는 걸까요?

그리움에 사무쳐 힘겨운 하루하루를 보내며 여자는 이렇게 생각할지도 모릅니다.

'나를 더 이상 사랑하지 않거든 그렇다고 이야기라도 해주면 마음이 편할 텐데.'

그러나 한편으로 결코 그 말만큼은 듣고 싶지 않은 것이 솔직한 심정일 거예요. 그래서 오늘도 그녀는 그 사람을 가슴에서 떠나보내지 못한 채 일말의 희망을 가져 봅니다. 그럴수록 괴로움과 고통은 더해 가지만 말이에요.

단지 집 안에 몸을 가둔 것만이 아니라 어두운 자신의 마음속에 스스로를 가두고 있습니다.

아름답지만 안타까운 봄날이 이렇게 유유히 흘러갑니다.

당신은 지금 손꼽아 기다리는 게
있는지도 모르겠습니다.

누군가와의 만남일 수도,
오랫동안 쏟아 온 노력의 결과일 수도 있겠죠.

당신은 무엇을 그토록
기다리고 있나요?

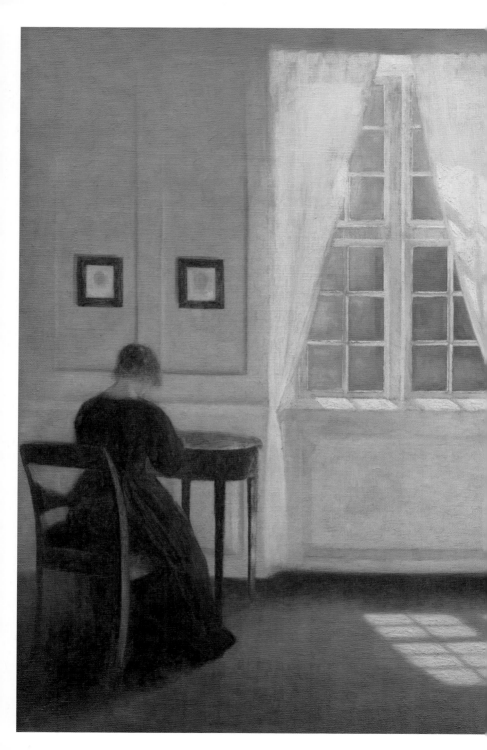

이 그림에 눈길이 멈춘 당신,
어떤 결정을 앞두고 있거나
인생의 중요한 시기에 놓여 있나요?

빨강, 파랑, 노랑, 초록 등의 유채색이 희로애락의 감정을 표현하는 색이라면, 무채색은 '침묵의 색'이라고 할 수 있습니다. 흑과 백의 모노톤은 사람의 마음을 차분하게 해 주죠.

마치 빛바랜 흑백사진 한 장을 보는 듯 무채색으로 가득 메워진 작품. 이 그림에 눈길이 머물렀다면 당신은 지금 인생의 중요한 시기에 놓여 있을지도 모르겠네요. 마음의 평정이 필요할 테니까요.

어떤 결정을 앞두고 있다면 성급하게 결론을 내리기보다 조금 거리를 두고 안정된 상태에서 나 자신을 바라보는 건 어떨까요. 나를 어른으로 성장시키는 멋진 기회가 될 수도 있으니 너무 조급해하지 않아도 괜찮아요.

이별을
말할 것만
같아서

\ 이별이 다가왔음을 인정하는 일

내 가슴에 들이쳤던 푸르른 사랑의 파도가 쓸려 간 자리. 파도는 한곳에 가둬 둘 수 없는 것이기에 일순간 다가와 눈부신 포말을 안겨 줄 뿐 언젠가는 멀어집니다. 우리 두 사람을 축복해 주듯 따사로운 햇빛을 품고 반짝이던 물결. 일렁이는 그 모습을 보고 있노라면 정신이 아득해지도록 행복했습니다. 파도가 영원의 바다를 몰고 올 것만 같았거든요. 그러나 지금 나는 황량한 모래밭에 멍하니 선 채 멀어져 가는 사랑의 순간을 어쩔 도리 없이 바라보고 있습니다. 모래알을 씹듯 입안은 까끌하고 쓰디쓰지요.

'곧 그와 헤어지게 될 것 같아….'

이별을 앞두고 있다는 예감은 사람을 몹시 힘들게 합니다. 아무리 어렵더라도 용기 내어 마주해야 할 일임은 물론

잘 알고 있죠. 하지만 사랑에 마지막을 고하는 장면까지 이렇게 직면해야만 하는 걸까요? 헤어짐의 과정 없이 서로 좋았던 모습만 기억하며 돌아설 수 있다면 덜 고통스러울 텐데. 이별이 다가왔음을 인정하고 받아들이기란 너무나 괴롭습니다.

그럴 때 우리는 마치 바닥이 보이지 않는 시커먼 나락으로 떨어지는 듯합니다. 홀로 있을 때면 나를 집어삼킬 듯한 두려움이 엄습해 옵니다. 불안감은 좀처럼 떠나지 않죠. 유령처럼 주위를 맴돌며 밤새 뒤척이게 만듭니다. 온갖 감정들로 마음이 뒤엉켜 제대로 잠을 이루지 못하는 날들이 늘어 갑니다.

\ 부디 나의 사랑이 조용히 끝나기를

그림 속 여자도 마찬가지의 이유로 괴로운가 봐요. 뒷모습을 보이고 있는 그녀는 탁자 앞에 앉아 고개를 떨어뜨리고 있습니다. 창밖으로 햇살이 이토록 환하건만 눈길도 주지 않고 있네요. 어쩌면 차마 바라보지 못하는 것인지도 모르겠습니다.

실내 공간은 텅 비어 있고 가구라고는 탁자와 의자가 전부입니다. 하얀 커튼을 드리운 커다란 창으로 해가 비치는

데, 어두운 실내와 대비되어 더욱 쓸쓸하게 느껴지네요. 창옆으로 닫혀 있는 문 역시 여자의 고독을 강조하는 듯합니다. 그녀의 옷 색깔과 더불어 전체적인 공간은 무채색으로 표현되었고, 이것이 상당히 가라앉은 분위기를 자아내고 있어요. 여자의 심경을 고스란히 담은 듯 정적이고 울적한 느낌입니다.

프랑스의 대문호 빅토르 위고는 이런 말을 했습니다.

"인생에 있어서 최고의 행복은, 우리가 사랑받고 있음을 확신하는 것이다."

그림 속 여자도 지난날 최고의 행복을 누렸을 것입니다. 그렇기에 이별을 기다리고 있는 지금, 그 시절이 더더욱 허무할지도 몰라요. 더 이상 사랑받고 있지 않다는 사실이 절망적일 겁니다. 그래서일까요. 그녀는 그를 붙잡을 수 없다면 자신의 사랑과 그리움도 이별과 함께 조용히 묻히길 바라는 것 같습니다.

그런 그녀 옆으로 세상은 그래도 아름답다는 것을 일러주듯 창으로 투영된 햇빛이 바닥에 고운 무늬를 만들고 있어요. 하지만 여자는 그 모습이 보이지도 않고, 보고 싶지도 않은 것 같습니다. 시선을 아래로 향한 그녀가 정말로 바라보고 있는 것은 자신의 마음이겠죠. 물에 흠뻑 젖은 솜처럼 무거워진 마음을 끝없이, 지치도록 들여다봅니다. 그런다고 달라질 건 없는데 말이에요. 그녀에게는 잠시 주위를 둘

러볼 여유조차 없어 보입니다. 멍으로 얼룩진 내면으로부터
벗어나고 싶어도 아직은 그 방법을 알지 못합니다.

그녀가 알고 있는 것은 단 한 가지. 그를 오래 사랑할수
록 괴로움은 더욱 커질 것이라는 사실입니다. 그래서 이별
을 앞둔 그녀가 할 수 있는 기도는 이것뿐일지 몰라요.

'그가 내게 이별을 말할 때 부디 나의 사랑도 끝이 나기를.'

어떤 결정을 앞두고 있다면

성급하게 결론을 내리기보다

조금 거리를 두고 안정된 상태에서

나 자신을 바라보는 건 어떨까요.

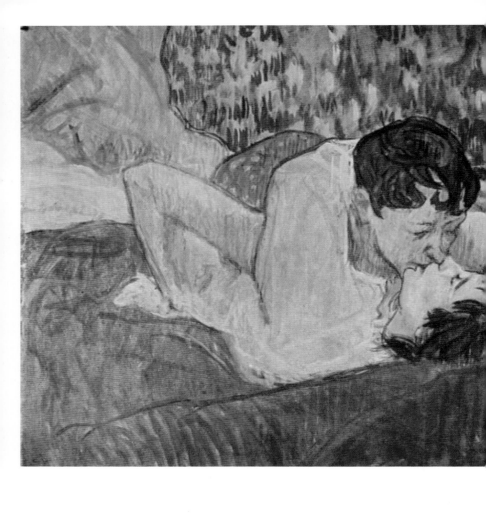

• 앙리 드 툴루즈 로트렉, 〈키스 The Kiss〉
1892-1893, 캔버스에 유채

이 그림에 눈길이 머물렀다면
어쩌면 당신은 정서적 허기와 허무감을
느끼고 있을지도 모르겠네요.

우리는 인간관계에 있어 가까움을 표현할 때 '친하다' '친밀하다'는 말을 사용합니다. 이러한 친밀감을 느낄 수 있는 행동 중 하나가 바로 '키스'인데요. 현재 사랑을 하고 있음에도 불구하고 감정적으로 무언가 채워지지 않는 허무감이 든다면, 그건 관계 속에서 친밀감을 느끼지 못하고 있다는 반증일 수 있습니다. 강렬한 색감으로 사랑을 나누는 순간을 표현한 이 그림이 눈에 들어온 것도 바로 그런 이유가 아닐까요?

오직
두 사람만
존재하는 순간

\ 곁에 있어도 그리운 마음

이 두 사람은 그동안 얼마나 함께하고 싶었을까요? 남녀를 바라보고 있으려니 그림 바깥의 이곳까지 열기가 전해집니다. 두 사람은 이러저러한 이유로 떨어져 있다가 아주 오랜만에 만났을지도 모릅니다. 아니면 같은 공간에 있으면서도 차마 마음을 나눌 수 없었는지 몰라요. 한참만에 겨우, 혹은 처음으로 드디어 맞닿았을 두 심장이 활활 타오르는 듯합니다.

누군가를 사랑할 때 우리는 상대를 끝없이 갈망합니다. 그 사람과 조금이라도 더 가까이 있으려 하고, 한 번이라도 더 손을 잡으려 하죠. 남들의 눈을 피해 껴안거나 입 맞추고 싶은 충동을 잠재우기 힘듭니다. 보고 있어도 또 보고 싶은 마음. '곁에 있어도 그립다'는 표현이 너무도 적절하죠.

그러다 둘만의 시간과 공간을 맞이할 때, 겨우 인내해 왔던 그 갈망은 쏟아지듯 터져 나옵니다. 나의 맹렬한 욕구를 온몸과 온 마음을 다해 상대에게 전할 기회이니까요. 또한 이런 나만큼이나 상대도 나를 갈구해 왔기를 바라며 그의 마음을 살살이 확인하고 싶어집니다. 서로의 마음이 같길 바라면서 꾹꾹 눌러 왔던 마음을 드러냅니다.

붉은색의 푹신한 침구를 비롯해 인물 주위로 펼쳐진 불그스름한 배경색. 이는 두 사람의 낭만적이고 에로틱한 분위기가 한껏 고조되었음을 보여 주는 것 같습니다.

두 사람에게 어떤 사연이라도 있는 걸까요? 두 눈을 꼭 감고 키스하는 남자에게서 흔한 욕망이라고 치부하기는 어려운, 깊은 애틋함과 절실함이 엿보입니다. 또한 이것이 남자 혼자만의 감정은 아닌 것 같아요. 여자 역시 두 눈을 부드럽게 감은 채 정성껏 입을 맞추고 있습니다. 남자의 목에 자신의 팔을 살포시 두른 채 말이죠. 그림만 봐도 두 사람의 사랑이 느껴지는 듯합니다.

\ 사랑, 그 뜨거운 교감

이 작품을 그린 로트렉은 부유한 귀족 가문에서 태어났지만 유전적 문제로 약 152센티미터라는 작은 키에

여러 신체적 장애까지 안고 살아야 했습니다. 귀족 사회에 낄 수 없었던 그는 당시 환락가로 유명하던 파리 몽마르트르에 정착했고, 창녀들과 무희들을 모델로 그림을 그리며 삶을 이어 나갔습니다.

명문가의 자손이라는 자부심과 장애인이라는 열등감 사이에서 괴로워했던 그는 어느 누구도 자신을 사랑하지 않을 거라고 생각했어요. 어쩌면 이처럼 격정적이고 애틋한 사랑의 장면을 그림으로써 자신의 운명에 대한 원망과 체념을 뒤집어 표현했는지도 모릅니다.

언뜻 보기에 그림 속 남녀는 각자의 입술에 닿는 감각에 몰입하고 있습니다. 하지만 조금 더 들여다보면 우리는 그들이 서로라는 존재에 더 집중하고 있음을 읽게 됩니다. 사랑의 감정이 극도로 집약되어 입맞춤이라는 행위로 표현되고 있다는 사실 역시 알 수 있죠. 피부의 접촉을 넘어선, 나의 존재와 너의 존재 사이의 교감. 광활한 이 우주에 오로지 두 사람만 존재한다는 듯 이 순간 그들은 서로에게 한없이 충실합니다. 가슴은 점점 더 뜨거워집니다.

흔히 불같은 사랑은 위험하다고 말합니다. 혹여 언젠가는 그것이 상대방에 대한 소유욕 또는 질투와 분노로 모습을 바꿀 수 있다며, 그때 사랑은 더 이상 아름답지 않을 거라고 말하죠.

하지만 어떻게 변해 가든 생에 한 번쯤 그토록 격렬한 사
랑의 순간을 경험해 보는 것은 아주 드문 축복일 것입니다.
비운의 화가 로트렉이 이런 장면을 작품으로 남긴 것도 바
로 그런 이유가 아니었을까요?

흔히 불같은 사랑은 위험하다고 말합니다.

하지만 어떻게 변해 가든
생에 한 번쯤

그토록 격렬한 사랑의 순간을 경험해 보는 것은
아주 드문 축복일 것입니다.

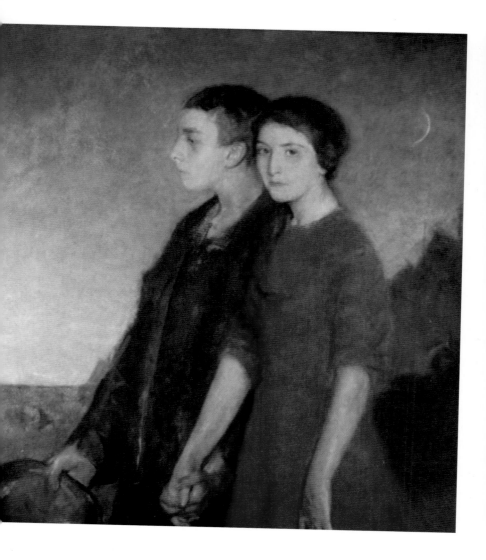

이 그림에 눈길이 멈춘 당신,
무언가를 놓지 못한 채
미련을 버리지 못하고 꼭 붙들고 있진 않나요?

그림을 가까이 들여다보세요. 손을 맞잡은 채 길을 걷고 있
는 연인. 그러나 두 사람은 각자 다른 곳을 바라보고 있습니다.
남자의 시선은 걸어가는 방향인 앞쪽을, 여자는 고개를 왼쪽으
로 돌린 채 옆을 보고 있네요. 기쁨이나 편안함 등의 긍정적인
감정은 남녀 모두에게서 찾아볼 수 없습니다. 얼굴은 무표정을
넘어 차갑게 느껴질 정도죠. 아마 이들은 더 이상 마음이 통하
지 않는 것 같습니다. 뜨거운 사랑도 한풀 꺾여 감정이 점점 식
고 있는 듯하네요. 헤어질 때가 되었음을 알면서도 헤어지지
못하는 상태인 것이죠.

혹시 당신도 무언가를 놓지 못하고 움켜쥐고 있진 않나요?
지금, 당신이 놓고 싶은 건 무엇인가요?

• 찰스 웹스터 호손, 〈젊은 남자와 여자 Young Man and Woman〉
1915, 섬유판에 유채

당신
이외의 것이
눈에 들어온다면

\ 노력하지 않은 사랑의 결말

인상 깊게 읽은 책이 한 권 있습니다. 쑨중성의 《헤어짐을 수업하다》인데요. 남녀가 만남을 시작했다면 서로를 대하는 방식을 끊임없이 고민하고 고쳐 가며 서로에게 노력해야 한다는 내용이 특히 인상 깊었습니다.

자연스레 감정이 이는 처음과 달리 사랑에도 시간이 지날수록 노력이 필요합니다. 하지만 두 사람 중 어느 한 사람이라도 그 노력에 소홀해지는 순간, 관계가 흔들리기 시작합니다. 그렇게 결국 이별을 맞이하게 되죠.

그림을 자세히 들여다봅시다. 혹시 이 안에서 당신의 마음을 발견하지 않았나요? 긍정적인 감정은 느껴지지 않는 두 사람의 얼굴. 아마 이들은 더 이상 서로를 사랑하지 않는

듯해요.

그럼에도 불구하고 두 사람은 아직 남남이 되지 못한 모습입니다. 마음속은 복잡할지언정 겉으로는 아무렇지 않은 듯 여전히 연인으로서 손을 잡은 채 나란히 길을 걷고 있죠. 함께했던 지난 시간들과 처음의 감정들이 남아 이들을 묶어 놓고 있습니다.

헤어질 때가 되었음을 알면서도 헤어지지 못하는 상태. 그 이유를 두고 경제심리학자들은 이렇게 이야기합니다. 상대방과 보낸 시간과 서로에게 쏟은 경제적인 보상을 아까워하는 심리, 즉 손해 보고 싶지 않은 우리 인간의 심리 때문이라고 말이에요.

\ 만남과 이별, 그 사이

두 사람을 다시 들여다봅시다. 전체적으로 어두운 색조의 이 작품에서 여자의 표정과 시선이 특히 눈에 띄네요. 무언가에 대한 열망을 반영하듯 붉은 옷을 입고 있는 그녀. 이 작품을 바라보는 우리를 꿰뚫어 보는 것처럼 여자는 이쪽을 똑바로 바라보고 있습니다. 굳게 다문 입은 그녀가 무언가 확고한 다짐을 했음을 보여 주네요. 어떤 사실을 분명히 깨달았다는 표정입니다.

어쩌면 이들은 오랜 연인이라 한동안 권태기를 겪는 것일 뿐, 이 시기만 지나면 다시 사랑이 샘솟을지도 모릅니다. 편안함에 익숙해지다 보면 상대방의 소중함을 잠시 잊기도 하니까요. 이럴 경우 솔직한 대화를 통해 관계를 환기시킬 필요가 있습니다. 서로를 새롭게 바라보는 노력을 천천히 거듭하다 보면 전과 같은 날들이 찾아올 수도 있겠죠.

그러나 이 만남을 지속하는 쪽과 헤어지는 쪽 중에서 여자의 마음은 후자에 기울어 있습니다. 여자의 다소 도발적인 시선과 입매로 미루어 볼 때 그 다짐은 결코 가벼운 것이 아닌 듯해요. 남자와의 관계에 적잖은 변화를 불러올 만한 놀라운 결정이 기다리고 있는 것 같습니다.

'그와 헤어지기로 마음먹었어.'

그녀는 그림 너머의 우리에게 무언의 메시지를 보내는 듯합니다. 지금으로선 그녀와 우리만이 알아 두어야 할 비밀 이야기. 헤어짐의 이유야 정확히 알 수 없지만 그녀가 이렇게 결심한 것만은 확실해 보이네요. 하지만 무심한 남자는 둘의 관계에 변화의 기운이 다가오고 있다는 사실을 전혀 알아채지 못합니다.

사랑의 감정은 그리 오래 지속되지 않는다고 많은 과학자들이 밝힌 바 있습니다. 우리 역시 이를 실감하곤 해요. 전에는 눈앞의 이 사람이 내 삶에서 가장 중요했다면, 이제는 또 다른 중요한 무언가가 더 큰 비중을 차지하기도 합니다. 일이나 인간관계 등 사랑에 빠져 있느라 그간 잊고 있었던 가치일 수도 있고, 현재의 연인이 아닌 새로운 사람일 수도 있죠.

이는 모두 지극히 자연스러운 일입니다. 우리 삶은 늘 변화 속에 놓여 있고, 내 마음도 그에 따라가기 마련이니까요. 변화를 자책할 필요는 없습니다. 다만 '그래서 이제 어떻게 할 것인가'는 나의 주체적인 판단과 결정에 달려 있다는 것, 그 사실만은 꼭 기억하기로 해요.

다시 책 이야기로 돌아와 보겠습니다. 《헤어짐을 수업하다》의 저자는 이별을 결심했다면 헤어짐에도 예의와 책임이 따라야 한다고 말합니다. 이별의 순간까지도 서로가 서로를 존중해야 한다는 것이죠.

이 그림을 보고 있는 당신이 연인과 헤어질 결심을 하고 있다면 부디 책임의식 없는 가해자가 되지는 말아 주세요.

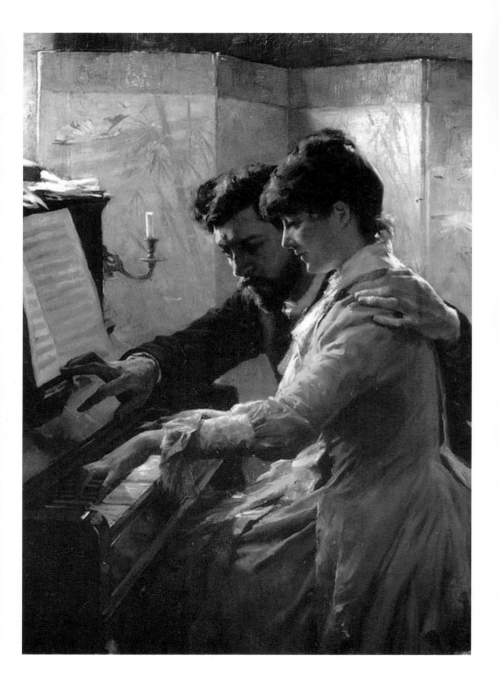

이 그림에 눈길이 멈춘 당신,
사랑하는 사람과 무언가를 함께 공유하고
싶다는 생각을 하고 있지 않나요?

부부관계에서 취미와 같이 '공동의 주제'에 대해 공유하는
것은 매우 중요합니다. 하나의 주제를 공유하면서 친밀감을 형
성할 수 있기 때문입니다.

미국의 사회심리학자 클리퍼드 스웬슨은 결혼 기간이 긴 부
부일수록 상대방에 대해 모든 것을 알고 있다고 강하게 확신
하지만 실상은 서로 좋아하는 것, 싫어하는 것, 태도, 감정 등
에 대한 정확도가 오히려 떨어진다는 것을 연구를 통해 설명했
습니다. 공감의 저하가 친밀감을 떨어뜨리고 깊이 있는 대화를
가로막는다는 것이죠. 이 그림에 눈길이 간다면 공유와 공감에
서 오는 친밀감을 필요로 하고 있는 건지도 모르겠네요.

• 알베르트 에델펠트, 〈피아노 연주 Playing the Piano〉
1884, 캔버스에 유채

사랑이
나아갈
방향

\ 함께 만드는 충만한 시간

한 대의 피아노 앞에 나란히 앉아 있는 남녀. 여
자는 연주가 아직 좀 서툰지 건반 위에 올린 양손을 조심스
럽게 움직이고 있습니다. 자신의 손끝을 바라보고 있는데
가벼운 긴장감 때문인지 뺨이 발그레 상기되어 있네요. 남
자가 그런 여자 옆에 앉아 피아노를 가르치고 있습니다. 왼
손을 여자의 어깨에 두르고 오른손으로는 여자의 손가락을
가리키며 한껏 집중하는 모습입니다. 미간을 살짝 찌푸릴
만큼 진지하게 임하고 있는 듯해요.

이들이 연인인지 부부인지, 아니면 스승과 제자 사이인
지 알 수는 없습니다. 하지만 따스해 보이는 공간과 여자의
미소 띤 표정에 평화로움과 온화함이 감도는 것만은 분명해
요. 두 사람이 하나의 무언가를 같이 바라보면서 그것에 충

실한 시간을 보내고 있다는 사실도 말입니다.

\ 같은 곳을 향해 나아가는 인생의 동반자

사랑하는 이를 바라만 봐도 가슴 벅찬 시기가 있었습니다. 그 사람의 모든 것이 흥미롭고, 무엇을 해도 좋고, 나와 다른 취향이나 습관도 마냥 사랑스럽게만 느껴집니다. 그러나 시간이 흐를수록 많은 연인들이 그렇듯 종종 다투기도 하죠. 여러모로 나와 다른 점들에 끌렸지만 어느새 그 사실은 잊고 그가 내 마음, 내 생각 같지 않다며 서운하고 답답해지는 것입니다.

서로의 모든 것이 비슷하고 한마음 한뜻이어야만 이상적인 사랑일까요? 그렇지는 않을 것입니다. 가령, 이 글을 읽고 있는 당신이 누군가와 사랑을 하고 결혼에 이르렀다고 가정해 볼게요. 당신과 그는 그 모든 과정과 고비를 어렵사리 견뎌 냈을 수도 있고, 다행히 이렇다 할 아픔이 없었을 수도 있습니다.

어느 쪽에 해당하든, 두 사람이 마침내 하나의 공동체가 되었을 때 더욱 명백해지는 것은 아이러니하게도 인간은 누구나 혼자라는 사실입니다. 사랑은 두 사람이 하는 것이지만 그럼에도 불구하고 '우리' 이전에는 '나'가 있을 수밖에

없음을, 그러니 나를 온전히 이해할 수 있는 사람은 세상에 오직 나 자신뿐임을 깨닫게 돼요.

마주 본다는 것, 물론 좋습니다. 그러나 진정한 사랑이란 두 사람이 마주 보는 것이 아니라 같은 방향을 바라보는 것이라는 말도 있지 않던가요. 아무리 사랑해도, 아무리 가까워지고 싶어도, 우리는 서로에게 '남'인 존재입니다. 그렇기에 서로의 차이를 받아들이며 각자를 인정해 주어야겠죠.

대신 이 그림 속 남녀처럼 하나의 지향점을 향해 꾸준히 나아가기를 권합니다. 두 사람이 인생의 목표와 가치관을 공유하고 함께 나아간다면 보다 넓고 깊은 동반자적 사랑을 나눌 수 있을 거예요. 인생의 동지로서 서로에게 없어서는 안 될 존재로 자리매김한다는 것은 단순히 애정을 주고받는 연인 관계를 넘어선 엄청난 차원의 이야기입니다. 서로의 생각과 속도는 조금 다르더라도 이 과정에서 사랑은 분명 더 커지고 견고해질 것입니다.

처음 사랑을 시작했을 때 그의 전부를 이해하리라 다짐했던 당신의 너그러운 마음을 기억하세요.

똑같은 하나가 되기 위해 굳이 애쓸 것이 아니라 서로가 각자의 길을 잘 걸어 나가도록 힘이 되어 주길 바랍니다.

진정한 사랑이란 두 사람이 마주 보는 것이 아니라
같은 방향을 바라보는 것이라는 말도 있지 않던가요.

처음 사랑을 시작했을 때
그의 전부를 이해하리라 다짐했던
당신의 너그러운 마음을 기억하세요.

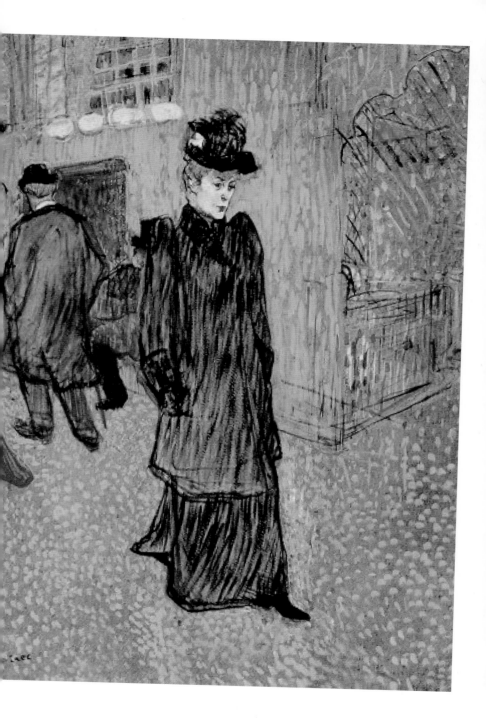

이 그림이 눈에 들어온 당신,
곁에 아무도 없어
혼자라고 느끼며 외로워하고 있지는 않나요?

　누구나 살다 보면 우울해지는 순간이 있습니다. 그런데 이러한 외로움, 공허함, 우울함을 부정적으로 여기고 인정하지 않은 채 자꾸 밖으로만 밀어내려고 할 때 문제가 커집니다.

　프랑스 정신과 의사 크리스토프 포레는 우리 모두 타자와 한 몸이던 때가 있었다고 이야기합니다. 어머니의 태내에서 융합을 경험했기에 어쩌면 우리 모두는 그 강렬하고 완벽한 시절을 그리워하는지도 모른다고 말입니다.

　'내 마음이 대체 왜 이러지?'라며 밀어내지 마세요. 고독과 직면하는 괴로움은 혼자 지낼 수 있는 자신의 능력을 새삼 돌아보게 할 것입니다.

• 앙리 드 툴루즈 로트렉, 〈물랭 루주를 떠나는 제인 아브릴 Jane Avril Leaving the Moulin Rouge〉
1892, 캔버스에 유채

나는
당신에게
무엇이었나

\ 마음이 변해 가는 신호

다른 어떤 것도 눈에 들어오지 않고 정신없이 누군가를 사랑했습니다. 이 행복이 계속될 수만 있다면 그 무엇도 부럽지 않았죠. 시간이 지나면서 그 사람과의 관계는 차츰 익숙한 일상으로 자리 잡고, 붉게 타오르던 감정도 다소 차분해집니다.

조금은 달라진 사랑이라 해도 그 변화를 긍정적으로 받아들인다면 아름답게 이어 나갈 수 있을 거예요. 하지만 사실 이는 쉬운 일이 아닙니다. 내 사랑의 색채가 바뀌었듯 그의 사랑도 달라졌음을 실감하다 보면 자신도 모르게 서운해지니까요. 그러는 사이사이 다툼과 갈등이 찾아오고, 이것이 반복되다 보면 처음의 핑크빛 감정은 기억조차 나지 않습니다. 그렇게나 아름답던 시절이 있었는데 어쩌다가 지금

에 이른 것일까요? 쓸쓸한 마음으로 생각에 생각을 거듭하게 됩니다.

그림 속에서 한 여자가 골목을 걷고 있습니다. 생각에 잠긴 채 타박타박 길을 걸어가는 모습이 왠지 쓸쓸해 보여요. 전체적으로 노란색을 띠는 배경에서 여자의 남보랏빛 외투와 모자가 보색으로 대비를 이룹니다. 금빛 점들을 무수히 찍어 표현한 골목길. 활기 넘치는 그곳을 짙은 색 옷차림으로 거닐고 있네요.

그녀는 혼자입니다. 스쳐 지나가는 사람들의 뒷모습만 보이죠. 여자 역시 그들에게는 관심 없다는 듯 외투 주머니에 깊숙이 손을 찔러 넣은 채 시선을 아래로 향하고 있습니다. 골똘히 자신만의 생각에 빠져 있는 듯해요.

\ 사랑하면서도 외롭다는 건

사실 이 장면은 흔히 '물랑 루즈'로 불리는 그곳, 파리의 댄스홀 물랭 루주(Moulin Rouge)의 댄서 제인 아브릴이 밤무대에서 공연을 마치고 집으로 돌아가는 모습입니다. 인근의 환락가를 즐겨 그렸던 앙리 드 툴루즈 로트렉이 그녀를 포착해 화폭에 담은 것이죠. 제인은 당시 캉캉 춤으로 매우 유명했는데, 스커트 사이로 한쪽 다리를 드러내고 현

란하게 흔들어 대는 그녀의 모습은 로트렉의 다른 작품에서
도 찾아볼 수 있습니다.

출중한 실력으로 늘 사람들의 환호에 둘러싸여 있었던
제인은 지성미 또한 겸비한 인물이었습니다. 그래서 로트렉
은 물론 오스카 와일드 등 당대의 많은 예술가들이 그녀를
예찬해 마지않았죠. 제인 아브릴이라는 예명 역시 한때 연
인이었던 영국인 작가가 붙여 주었다고 합니다. 단순히 유
흥가의 인기 댄서를 넘어, 그녀는 미술과 문학에 대한 남다
른 애정으로 문화계 인사들과 교류까지 했던 거예요.

이처럼 독보적인 매력 덕에 수많은 이들로부터 넘치게
사랑받았을 제인. 하지만 그녀에게도 쓸쓸하고 외로운 순간
은 존재했을 것입니다. 현란한 밤을 뒤로한 채 조용히 인파
속으로 사라지는 시간. '불과 조금 전만 해도 내가 세상의
주인공 같았는데….' 금세 달라진 공기에 불현듯 공허해집
니다.

제인에게 연인이 있다면 그녀는 그를 떠올리며 복잡한
생각에 잠기겠죠.

'결국 그가 사랑하는 건 있는 그대로의 내가 아니라 화려
한 조명 아래에서 춤추는 댄서 제인이 아닐까?'

한 걸음 한 걸음 내디딜 때마다 서운함과 의문이 쌓여 갑
니다. 냉정한 시선으로 관계를 되돌아보는 길. 어느새 가슴
속으로 차가운 바람이 불어 들고, 사랑은 서서히 얼어붙고

있습니다.

　내게 모든 걸 다 줄 것처럼 사랑을 속삭이던 그는 왜 정작 이런 허무함을 채워 주지 못하는지. 지금 나는 왜 이렇게 홀로 있어야 하는지. 가슴으로 전해지지 않는 사랑은 온통 말뿐인 것처럼 느껴집니다.

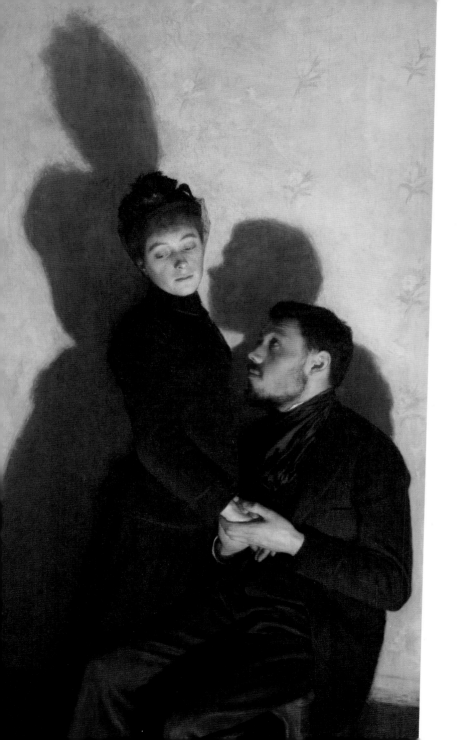

이 그림에 눈길이 멈췄다면
당신의 마음속 그림자를
가만히 들여다보고 안아주길 바랍니다.

이 그림이 눈길을 끌었다면 아마 인물보다 더 크게 표현된 그림자 때문일 수 있습니다. 심리학에서 그림자는 인간의 어둡고 나약한 측면을 의미합니다. 스스로 받아들이고 싶지 않은 내 어두운 면을 억누르고 있을 때, 또는 외부 시선 때문에 무의식적으로 억눌리고 억압받는 상황일 때 이 그림에 시선이 가는 것도 그런 이유 때문이겠죠.

심리학자 칼 구스타프 융은 "모든 사람은 그림자를 지니며, 개인의 의식 생활에서 구현이 적을수록 더 검어지고 어두워진다"고 했습니다.

당신의 마음을 들여다보세요. 무의식적으로 억눌린 태도, 성향, 욕구가 건강하게 발현되지 못하고 있는 건 아닌가요. 그럴 때 당신의 마음을 진심으로 공감해 줄 누군가가 생긴다면 마음속 응어리가 해소돼 내 안의 그림자가 더 어두워질 확률이 줄어들 겁니다.

• 에밀 프리앙, 〈그림자의 효과 Cast Shadows〉
1891, 캔버스에 유채

결국
꺼내 놓은
그 말

\ 두 사람의 각기 다른 마음

지금까지 함께했던 연인을 떠올려 보세요. 두 사람 중 누군가는 먼저 사랑을 시작하죠. 또 누군가는 먼저 사랑을 떠나게 됩니다.

그림을 볼까요. 어두운 실내를 조명이 밝히고 있습니다. 하지만 마치 꺼져 가는 사랑처럼 공간 전체를 환하게 만들어 주기에는 역부족인 것 같아요. 두 사람의 검은 옷과 대조되는 밝은 벽. 조명이 벽에 짙은 그림자를 드리우고 있습니다. 이들 내면의 심경을 암시하는 것일까요? 그림 속 연인을 보면 여자의 마음이 식어 버린 듯합니다. 그래서인지 헤어지자는 말을 꺼냈을 여성의 그림자가 더 길고 크게 표현되어 있습니다.

자리를 떠나고 싶어서인지 여자는 서 있는 모습입니다.

반면에 남자는 조금 더 진지하게 대화를 나누길 원하는 듯 의자에 앉은 채 그녀의 손을 꼭 붙잡고 있어요. 동시에 무언가를 애원하듯 애절한 눈빛으로 그녀를 올려다보고 있습니다. 이별의 말을 꺼냈을 그녀도 마음이 편해 보이지는 않습니다. 남자를 바라보지 못한 채 시선을 다른 방향으로 돌리고 있죠. 미안함 그리고 약간은 남아 있는 그에 대한 애정이 엉켜 착잡한 표정입니다.

하지만 여자는 오래전부터 헤어짐을 다짐했는지도 몰라요. 연습이라도 하듯 이 순간을 머릿속으로 이미 여러 번 그려 왔는지도 모르겠습니다. 그래서인지 그녀의 표정은 꽤 차갑습니다. 하루에도 몇 번씩 이별을 결심했지만 정말로 실행에 옮기기는 쉽지 않았을 거예요. 그런 만큼 이제 와서 남자가 애원하더라도 흔들리지 않겠다는 의지가 강하게 전해지기도 합니다. 남자는 물끄러미 여자를 바라보며 그녀가 다시 한번 생각해 주기를 기다리고 있는 듯하지만 그가 원하는 결과를 얻기는 어려워 보이네요.

\ 이별이라는 종착역

대부분의 연인들이 이러한 수순을 밟습니다. 처음에는 상대방에게 맞춰 주면서 무엇이든 다 해 주려고 하지

만, 점차 나의 생각과 의견이 고개를 내밀기 시작하죠. 그러면서 필연적으로 서로 부딪치게 됩니다. 징글징글하다고 할 정도로 자주 다투고 토라지고 한동안 연락을 끊고 사과와 함께 달래 주고 못 이기는 척 다시 화해를 하고…. 이런 과정을 반복하죠.

그러나 이 자체는 지극히 자연스러운 일입니다. 또 그러는 사이 어느덧 서로에 대한 이해가 깊어지고, 상대방이라는 사람에게 적응하다 보니 맞춰 줄 수 있게 되며, 어떤 면에서는 기대를 접고 적당히 포기도 하게 돼요. 이 과정을 슬기롭게 거치다 보면 나중에는 하나의 팀 같은, 그야말로 환상적인 커플이 될 수도 있습니다.

하지만 현실에서는 중도에 관계가 악화되어 헤어지는 연인들이 더 많은 게 사실이에요. 다투는 데에는 상당한 에너지가 필요한데, 서로를 정말로 사랑하지 않고서는 번번이 그것을 감당하기가 힘겹기 때문입니다. 결국 관계는 틀어지고 말죠.

그림의 연인들 역시 결국 이별이라는 종착역까지 오고 말았습니다. 헤어짐의 이유를 정확하게 알 수는 없지만, 이들의 표정으로 미루어 보아 숱한 다툼과 화해의 과정을 지나온 것 같아요. 남자는 또다시 애원하고 있지만 더는 안 되겠다는 여자의 확신이 엿보입니다. 출발점에서 다시 시작하자고 말하고 또 말해 보아도 이미 돌아선 사람에게는 아무

것도 들리지 않을 거예요.

　이렇듯 사랑 앞에 깜깜한 밤이 다가섰습니다. 시계를 거
꾸로 돌리고 싶지만 그럴 수는 없죠. 헤어짐을 말하는 이에
게도, 그 말을 듣는 이에게도 그저 괴롭고 안타깝기만 한 시
간입니다.

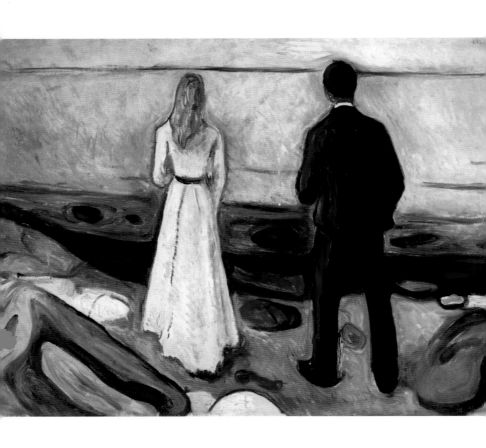

그림 속 남녀에게 눈길이 멈춘 당신,
'사랑하고 있는데도 왜 이렇게 외로울까?'라는
의문을 품고 있지는 않나요?

사랑을 하고 있다고 해서 외롭지 않은 건 아닙니다. 연애가
내 뜻대로 잘되지 않을 때는 사랑하는 사람이 있음에도 세상에
서 제일 외롭고 고독한 사람이 바로 내가 되죠. 인간은 본래 고
독한 존재라고 스스로를 위로하기에는 내 옆에 함께 있는 연인
이 너무나도 야속합니다.

그림 속 두 사람은 같은 곳을 보고 있지만 다른 생각을 품고
있을 것만 같습니다. 이 그림에 눈길이 멈췄다면, 당신에게는
여행처럼 현실에서 한 발짝 떨어져 나 스스로를 들여다볼 수
있는 기회가 필요할지도 모르겠습니다.

• 에드바르트 뭉크, 〈두 사람 Two Human Beings〉
1896, 캔버스에 유채

사랑을 해도
외로운
이유

\ 이별이 다가왔음을 직시하는 일

눈앞으로 넓고 푸른 바다가 펼쳐져 있습니다. 여느 때 같았더라면 가슴이 탁 트이면서 참 아름답게 느껴졌을 풍경일 텐데 오늘은 그렇지가 않네요.

앞뒤로 반걸음쯤 간격을 둔 채 말없이 우뚝 선 남녀. 두 사람은 나란한 듯 서긴 했지만 서로에게 가까이 다가서 있거나 기대어 있지 않습니다. 일부러 거리를 둔 것 같아요. 뒷모습만으로도 뭔가 심각하고 냉담한 분위기가 전해집니다. 정말로 헤어지려나 봐요. 아마도 여자 쪽에서 어렵사리 말을 꺼낸 것으로 보입니다. 혹은 이미 작별 인사를 나누고 잠시 먼 바다를 응시하고 있는 건지도 모르겠어요.

남자는 여자에게 한 걸음 다가가 그녀의 팔을 붙들 수도 있을 거예요. 이렇게 헤어질 수는 없다고 말하면서요. 하지

만 이제는 진정으로 끝이라는 사실을 직감한 걸까요? 두 사람 모두 이 상황을 겸허히 받아들이고 있습니다. 물론 속으로는 붙잡고 싶은 충동을 억누르고 있는지도 몰라요. 하지만 지금껏 그런 과정을 여러 차례 반복해 왔을 것이고, 또다시 만남을 종용하는 건 연인에게 너무도 미안한 일이 되었겠죠. 그래서 차마 상대의 마음을 돌려 볼 용기를 내지 못합니다.

＼이별에도 용기가 필요한 법

불같이 사랑하는 동안 우리는 불같이 다투기도 합니다. 사소한 충돌이 잦아지고 내가 바라는 만큼 상대가 따라 주지 않는 일이 거듭되다 보면 자신도 모르게 상대방을 탓하거나 언성을 높이게 되죠. 사랑의 감정은 서운함과 실망감으로 바뀌어 갑니다.

'당신이 어떻게 내게 이럴 수 있어?'

내가 그동안 얼마나 잘해 주고 사랑해 줬는데 돌아오는 거라곤 이뿐인가 싶어 억울하기도 합니다. 사랑에 기술이 필요하듯 싸움에도 기술이 필요하지만 무모한 싸움만 반복하면서 점점 지쳐 가죠. 더 이상은 상대방을 이해하고 싶지 않고, 못 이긴 척 져 주고 싶지도 않습니다. 사랑이 불타올

랐던 가슴에는 잿빛 흔적만 남았네요.

그렇게 이별을 결심합니다. 모든 사람은 결국 혼자가 아닐까 생각하면서요. 이 작품을 그린 뭉크 역시 인간이라는 존재의 근원적 외로움을 종종 화폭에 담아내곤 했습니다. 누군가와 함께한다는 건 한순간의 꿈에 불과한 것일까요? 회의감이 엄습해 옵니다.

사랑이 식었다고 해서 이별이 쉬운 것은 아닙니다. 부드러운 눈빛으로 달콤한 말만 속삭이던 우리가 어느덧 눈조차 마주치지 않고서 차디찬 이야기를 주고받는다는 것. 아무리 이별을 원하는 사람이라 해도 씁쓸한 심정일 거예요. 지나온 시간들이 모조리 물거품이 되어 버리는 듯합니다.

예전에는 서로가 손을 맞잡고 어깨에 살포시 머리를 기댄 채 바라봤을 풍경. 여기서 이토록 가슴 아픈 이야기를 나누려니 안타까운 상황에 놓인 서로가 측은해지기도 합니다. 그러다 문득 마음이 흔들리기도 할 테죠.

'아직은 그를 놓아주지 못할 것 같아.'

이 순간 여자가 뒤돌아보고 남자가 그녀를 붙잡는다면 두 사람은 다시 만남을 이어 가게 되겠죠. 하지만 이별을 고하게 만들었던 바로 그 원인은 대개 똑같이 반복되곤 해요. 이번에는 다를 것이라는 기대는 환상인 경우가 많습니다.

연인과 헤어져야 할 때가 언제인지를 직시하세요. 이별의 시점이 일찌감치 찾아왔는데도 이를 놓치면 사랑이라는 미명하에 또다시 힘겨운 시간을 보낼 거예요. 그러니 어렵더라도 이별을 감행하고 아픔을 극복해야만 합니다. 흐르는 눈물을 닦고 당신의 길로 꿋꿋이 걸어 나가세요.

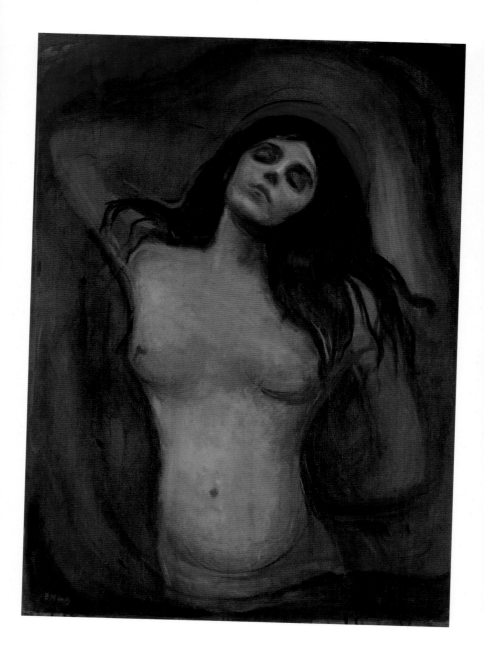

이 그림에 눈길이 멈춘 당신,
지금 옆에 있는 그 사람을
너무나 사랑하면서도 미워하고 있진 않나요?

첫사랑에 순정을 바쳤지만 그 사랑에 지독한 상처를 받은 뭉크는 두 번째 연인이었던 다그니에게도 자신의 친구와의 결혼이라는 배신을 당하고 맙니다. 다그니는 〈마돈나〉의 실제 모델이기도 하죠. 그림 속의 그녀는 너무도 아름다우면서도 한편으론 뭉크의 증오하는 마음이 담겨서인지 마치 악마와 같이 어두워 보이기도 해요. '양가감정'이죠.

심리학자 지그문트 프로이트는 인간이 처음 양가감정을 경험하는 때가 유아기에 어머니의 젖을 먹으면서라고 합니다. 어머니에게 의지하면서 만족감, 쾌감과 같은 감정을 느낌과 동시에 불안감, 적대감을 함께 경험하게 된다는 것이죠. 즉, 모든 사람들이 가질 수 있는 지극히 정상적인 감정인 것입니다. 그러니 사랑하면서도 미워하고 있는 마음이 들어 힘들다면 자유로워지세요. 당신은, 괜찮습니다.

• 에드바르트 뭉크, 〈마돈나 Madonna〉
1894-1895, 캔버스에 유채

142

사랑이
막을
내린 후

\ 부질없는 생각과 의미 없는 후회

이 작품은 여성의 섹슈얼리티를 표현한 그림으로, 관능적인 사랑의 절정을 죽음과 연결 지어 표현했다고 알려져 있는 작품입니다. 죽음과 닿아 있는 강렬한 욕망. 그래서인지 여인의 모습이 마냥 행복해 보이지는 않습니다. 살아 있음에도 불구하고 고통 속에 묶여서 꼭 죽어 있는 듯해요.

이별을 하고 얼마 지나지 않은 어느 날, 우리의 모습도 이럴 거예요. 모든 일에 의욕이 사라지고, 주변의 모든 것들이 나 자신의 모습처럼 처량하게만 느껴집니다. 나만의 어두운 공간에서 한없이 잠들고만 싶습니다. 제발 혼자 있게 내버려 뒀으면 좋겠습니다. 아무것도 보고 싶지 않고 듣고 싶지 않죠.

가라앉는 마음을 어쩌지 못하고

한편으로 이렇게 홀로 우두커니 있다 보면 그가 사무치게 그리워집니다. 이러면 안 되는데, 서로의 피부를 맞대며 체온을 느끼고 뜨거운 숨결을 나누던 순간이 떠오르고 마는 것이죠. 헤어짐에 대한 후회가 밀려옵니다.

'우리가 이별하지 않았더라면 이 순간 여기에 함께 있을까?'

'그는 지금 뭘 하고 있을까? 나를 떠올리기는 할까?'

'그때 내가 그를 붙잡았더라면…?'

다 소용없고 부질없다는 걸 알면서도 갖가지 의문들이 꼬리에 꼬리를 뭅니다. 인생에서의 마지막 사랑이라 생각했던 그이기에 어떻게든 떠나보내고 싶지 않았는데…. 내가 뭘 잘못했는지, 나는 왜 이 정도밖에 안 되는 것인지 스스로를 탓하며 자존감을 잃어 갑니다. 이렇게 생각을 거슬러 올라가다 보면 '그러니까 애초에 왜 그 사람을 만났던 거야' 하며 의미 없는 후회까지 하게 되죠. 불필요한 감정 소모가 쳇바퀴 돌듯 반복됩니다.

\ 고통도 지나면 달콤한 것이다

"우리, 사랑하고 있어요."

남들 앞에서 나의 사랑을 말할 때 조금의 거리낌도 없던

시절이 있었습니다. 영원할 줄 알았기에 주저하지 않았고 자신만만했죠. 하지만 이별한 지금은 어떤가요. 지인들이 헤어진 연인의 안부를 묻기라도 하면 어떻게 이야기를 꺼내야 할지 너무나 괴롭습니다. 함께했던 시간 동안 서로의 주변 사람들과도 친밀해지며 이런저런 연결 고리를 만들어 왔는데, 그게 잘하는 일이라고 믿어 왔는데 이제는 그것이 독이 되어 내게 돌아오네요. 그 사람에 대한 이야기가 숨어 있던 지뢰처럼 불쑥불쑥 튀어나오고, 그때마다 가슴 한구석이 아려 옵니다. 생각하고 싶지 않아도 머릿속이 온통 그 사람으로 가득 차죠.

헤어짐을 알리고 차차 정리하는 것. 모두 내가 감당해야 할 몫이지만 쓸쓸함을 거둘 수가 없습니다. 내 일상에 아직도 그가 중요하게 자리하고 있는 것 같아 사람들을 만나는 것도 꺼려집니다. 이렇듯 나는 과거 속에 머물러 있습니다. 우리는 이미 완벽한 타인이 되어 버렸는데 왜…. 차라리 그를 모르던 때로 돌아가고 싶을 뿐이에요. 이제 그만 아파하고 싶은 마음뿐입니다.

하지만 독일의 작가 괴테는 이런 말을 남겼습니다.

"괴로움이 남기고 간 것을 맛보아라. 고통도 지나고 나면 달콤한 것이다."

오늘은 이렇게 후회와 아픔으로 몸부림치고 있지만 내

일은 조금 나아질까요? 이 어두운 방에 언제쯤 빛이 스며들까요?

정확히 알 수는 없습니다. 하지만 분명한 것은 지금의 괴로움은 언젠가 다 지나가리라는 사실이죠. 그러니 부디 현명하고 의연하게 이겨 내길 바랍니다.

닫힌 마음을

열고 싶다면

다툼으로 인해 한번 닫힌 마음은 쉽게 열리지 않습니다.
불신과 배신감이라는 무거운 마음이 자리 잡기 때문입니다.
그때 가장 좋은 방법은 서로에게 솔직해지는 것입니다.
무엇보다 중요한 건
감정의 속도, 행동의 속도를 늦추고
두 사람 모두 자신을 돌아볼 줄 알아야 해요.

그림을 볼까요?
파란색과 초록색은 마음을 안정시키는 효과를 줍니다.
이 그림처럼 솔직한 모습으로 자신에게 집중하며
편안하게 호흡을 가다듬어 보는 건 어떨까요.
그러나 서로의 손을 놓지는 말기로 해요.

• 앙리 마티스, 〈춤 I Dance I〉
1909, 캔버스에 유채

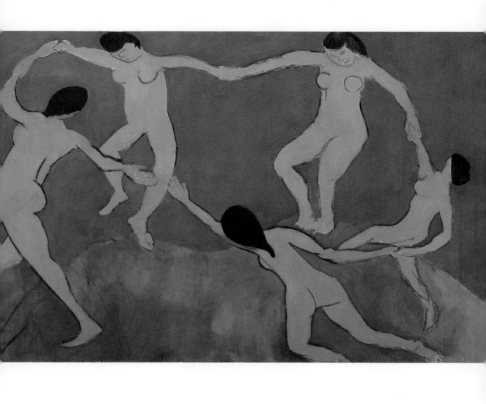

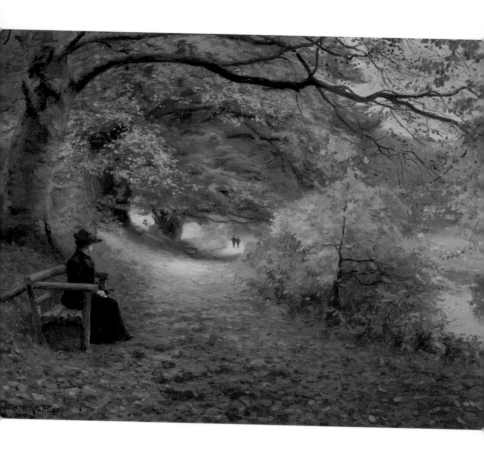

무거운 마음에
위로가 필요하다면

이별을 맞닥뜨리면
견딜 수 없이 아프고 힘들고 슬픕니다.
하지만 그 시간을 잘 이겨 내고 나면
조금 더 성숙해진 자신을 발견할 수 있을 거예요.

혼자만의 시간을 통해
자신의 마음을 오롯이 들여다보세요.
내가 나를 이해하고 알아주고 안아 주는 게
아픈 마음을 위로하는 시작일 테니까요.

그림 속 여자도
어쩌면 그런 시간을 갖고 있는 게 아닐까요?
여인의 시선이 닿는 곳, 길게 뻗어 있는 길이
그녀의 앞날을 말해 주는 것만 같네요.

• 한스 안데르센 브렌데킬데, 〈가을의 나무 우거진 길 A Wooded Path in Autumn〉
1902, 캔버스에 유채

주체적인 삶을
살아가려면

결코 평범하지 않은 삶을
주체적으로 살았던 이들의 인생이야말로
우리에게 좋은 영향을 줍니다.

이 그림을 그린 화가는 수많은 예술가들에게
영감을 준 치명적인 여인, 수잔 발라동입니다.
당시 남성 화가들이 여성 누드를 바라볼 때의 시선과 달리
그녀는 여성의 몸에 녹아 있는 삶을 표현하는 데 집중했습니다.
이 그림은 누구의 시선에도 아랑곳하지 않은 채
자신의 즐거움에 집중하고 있음을 보여 줍니다.

사랑을 시작하고 이별을 하게 되더라도
가장 중요한 것은 나의 존재감을 잃지 않는 것.
그림 속 여성들을 통해
이런 메시지를 얻을 수 있지 않을까요?

• 수잔 발라동, 〈누드 Nudes〉
1919, 판지에 유채

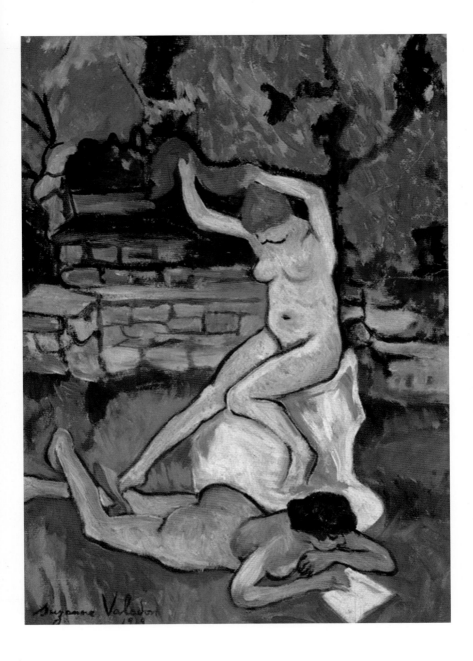

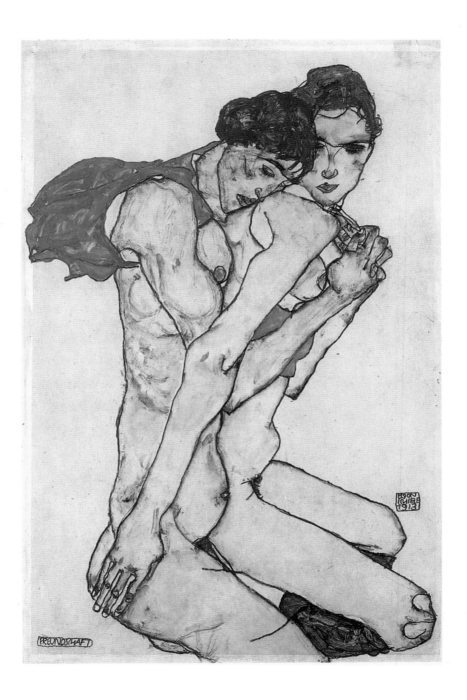

나에게

힘이 되는 사람들

사랑이 지고 이별을 직감할 때,
견고했던 세계가 무너지는 듯합니다.
내 세계를 이루고 있던 그가 사라질까 두려운 것이죠.
그럴 때일수록 매몰된 시선을 잠시 그림으로 돌려 보세요.

지치고 힘들어 쓰러질 것 같은 순간에
앞에서 등을 내어 주는 사람.
그 사람을 떠올리며
지친 몸과 마음, 영혼의 아픔을 내려놓길 바라요.

당신의 주변에는 내 전부일 것만 같았던 그가 아니더라도
당신을 소중히 아끼는 사람들이 있습니다.
한결같이 당신을 지켜보고 응원해 왔던 존재들 말이에요.

• 에곤 실레, 〈우정 Friendship〉
1913, 종이에 연필과 템페라

자유로움을
선사하다

감정으로부터의 자유,
타인의 시선으로부터의 자유,
내 마음속 아픔로부터의 자유를
경험하려면 어떻게 해야 할까요?

여성의 우아함을 고결함의 극치로 표현한
알폰스 무하의 작품입니다.

나의 존귀함을 알고 나 자신을 용서하세요.
나를 사랑하는 일,
이것이 자유로움을 주는 가장 큰 힘입니다.

• 알폰스 무하, 〈예술: 춤 The Arts: Dance〉
1898년, 다색 석판화

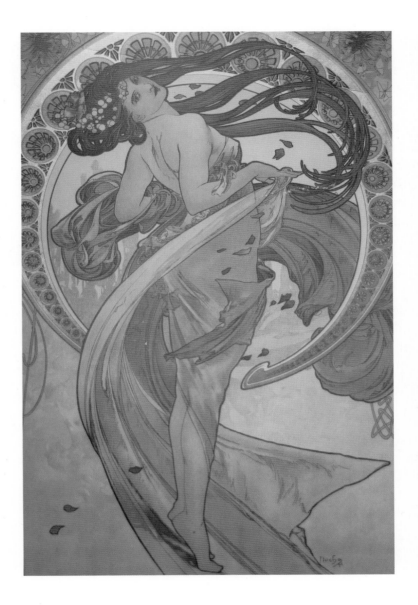

슬픔을 잘
흘려보낸다는 것

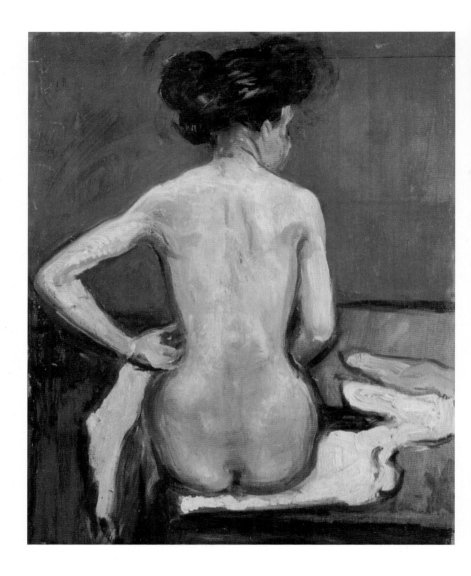

이 그림에 눈길이 멈췄다면
진실된 만남을 갈구하고 있는 건 아닌지
생각해 볼 필요가 있습니다.

신비롭고 고요한 분위기 속 여자의 뒷모습이 있습니다. 프랑스 작가 미셸 투르니에는 《뒷모습》이라는 산문집에서 '뒷모습이 진실이다. 등은 거짓말을 할 줄 모른다'고 했습니다. 앞모습은 감추거나 꾸밀 수 있지만 뒷모습은 속일 수 없기 때문에 더 진실하다는 의미겠죠.

그림 심리 측면에서 보면 등을 돌린 뒷모습은 관계의 단절을 의미하기도 합니다. 한편으론 내면의 고립과 공허감을 오히려 또렷하게 보여 주기도 하죠.

이 그림에 자꾸 눈길이 가는 당신, 누군가와의 진실된 만남을 갈구하고 있지 않나요? 혹은 어떤 사람을 그리워하는 중인지도 모르겠네요. 괜찮은 척, 아무 일도 없었던 것처럼 씩씩한 척해 봐도 '뒷모습'을 숨길 수는 없습니다. 당신의 진심은 어디를 향하고 있나요?

• 에드바르트 뭉크, 〈등을 보이고 앉은 여인의 누드 Seated Nude with Her Back Turned〉
1896, 패널에 유채

그리움이
고개를
들 때

\ 남겨진 흔적에 마음은 아파 오고

침대 가장자리에 한 여자가 알몸으로 등을 보인 채 걸터앉아 있습니다. 틀어 올린 머리칼과 허벅지를 덮고 있는 기다란 천, 또 침대에 흩어져 있는 옷으로 보아 몸을 씻고 나와서 남은 물기를 닦거나 혹은 옷을 갈아입는 중이었던 것 같아요.

그런데 여자는 잠시 움직임을 멈춘 듯합니다. 그리고 뭔가를 생각하듯 고개를 오른쪽으로 돌려 시선을 아래로 향하고 있네요. 불현듯 헤어진 그 사람이 떠오른 것일까요? 아니면 사랑을 하던 시절 생기 있던 감정과 그때의 모습을 그리워하는 걸까요? 비스듬하게 드러난 그녀의 옆얼굴이 조금 외로워 보입니다. 벽면을 가득 채운 화려한 붉은빛과 대조적이에요.

연애를 하던 시절에는 아주 잠깐 화장실에 갈 때나 샤워를 할 때에도 휴대전화를 옆에 두곤 했습니다. 사랑하는 사람을 한 번이라도 더 보고 싶은 허기를 다 채울 수 없어서 전화로나마 목소리를 들으며 달래는 것이죠. 행여 내가 한눈을 파는 사이에 그의 연락을 받지 못할까 봐 휴대전화를 잠시도 손에서 놓지 않았습니다.

틈날 때마다, 아니 조금의 틈도 주지 않으며 사랑을 전하고 서로의 안부를 물었어요. 별스럽지 않은 일도, 뻔한 하루 일과도 우리에게는 중요한 이야깃거리가 되었습니다. 그러면서 함께 공유하는 화제가 점점 많아지고, 둘만의 농담이나 장난도 생겨났습니다. 대화를 하면 할수록 신기하게도 할 이야기는 자꾸 늘어 갔죠. 연인이라면 다들 그렇듯 그와 나는 서로의 공간에서 함께했습니다.

이별 후 힘겨운 마음에 한동안 그냥 방치해 뒀던 나의 공간. 무심코 방 안을 한번 둘러봅니다. 그의 흔적이 여기저기서 눈에 띄네요.

내게 잘 어울릴 것 같다며 선물해 준 물건, 그가 즐겨 앉던 자리, 함께 찍은 사진, 상자를 가득 채운 편지들, 나란히 머리를 맞대고 보면서 울고 웃던 영화, 그 사람 덕분에 알게 된 작가의 책들…. 그의 체취와 온기가 그대로 남아 있는 듯합니다.

\ 우울에서 벗어나려는 노력

어느새 나의 머릿속은 타임머신을 타고 과거로 날아갑니다. 처음 맞잡았던 손, 수줍은 입맞춤, 함께 좋아했던 음악, 햇살을 맞으며 여유를 만끽하던 카페, 봄날의 산책 그리고 차디찬 겨울밤의 뜨거운 포옹…. 갖가지 아름다운 장면들이 실타래처럼 쉼 없이 풀려 나오고, 한동안 추억에 젖어 보네요.

하지만 이내 현실로 돌아오자 이 모든 것들은 내 일상에서 사라져 있습니다. 더 이상 걸려 오지 않는 전화와 텅 빈 방. 전화기 너머로 사랑을 속삭이던 그의 목소리도, 그를 반기던 나의 목소리도, 무엇이 그리 좋았는지 이곳에서 깔깔거리던 우리 두 사람의 모습도 자취를 감췄죠. 추억은 추억일 뿐이었습니다. 이별했다는 사실을 다시금 실감하며 마음이 아파 옵니다.

하지만 외로움과 우울감에 끌려다니지는 않으려 합니다. 그림 속 꼿꼿이 앉은 이 여성이 그렇듯, 전처럼 죽은 듯이 침대에 파묻혀 지내거나 술에 기대지 않습니다.

'그리움이 살짝 고개를 내민 것뿐이야. 그럴 거야.'
'이 감정은 곧 지나갈 거야.'
헤어진 사람에 대한 기억과 그때의 빛나던 나 자신을 향

한 그리움이 잠깐 찾아온 것이라고 받아들이려 합니다. 아직은 한숨을 다 삼킬 수 없지만 그래도 이쯤에서 멈추려고 노력해 보는 것이죠. 당신도 이제는 그러리라 믿습니다.

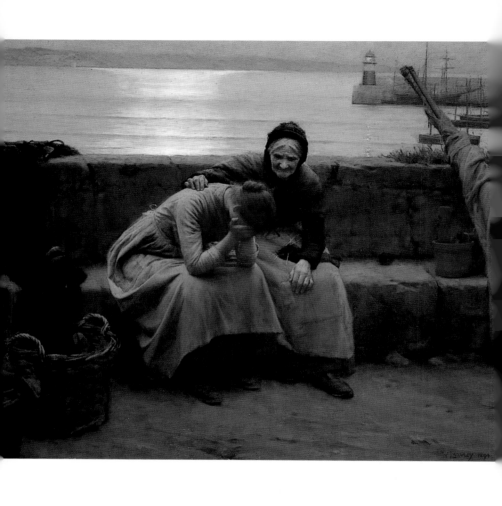

이 그림에 눈길이 멈춘 당신에게
슬퍼해도 괜찮다고 말해 주고 싶어요.
눈물에는 큰 힘이 있어
한바탕 울고 나면 감정이 정화되니까요.

눈물에는 감정 정화라는 순기능이 있죠. 하지만 어릴 때와 달리 나이가 들면서는 남들 앞에서 쉽게 눈물을 흘리지 못합니다. 강해야 한다는 책임감, 알량한 자존심, 늘 행복하고 씩씩해야 한다는 강박이 더해지기 때문이죠.

그런 당신이 마음을 내려놓고 눈물을 보일 수 있는 사람이 있나요? 내 연약한 모습에도 놀라지 않는 사람, 내 모난 모습을 봐도 품어 줄 수 있는 사람.

오늘은 그 사람을 찾아가 이야기하세요. 그 아픔의 이유가 상실일 수도, 회의감일 수도, 후회일 수도 있습니다. 그게 무엇이든 눈물이 당신의 아픔을 씻어 줄 거예요. 오늘만큼은 누군가에게 기대어도 좋습니다. 울어도 좋습니다.

• 월터 랭글리, 〈슬픔은 끝이 없고 Never Morning Wore to Evening but Some Heart Did Break〉
1894, 캔버스에 유채

마음껏
슬퍼할
권리

\ 숨길 수 없는 이별이라는 현실

사랑이 시작됐을 때 대부분의 사람들은 가슴 떨리고 벅차오르는 감정을 숨기지 못합니다. 그러다 보니 주변에서는 이런 모습을 보고 예전에 비해 뭔가가 달라졌다며, 생기 있어 보이고 좋아 보인다며 입을 모아 말하죠.

혹시 사귀는 사람이라도 생긴 것 아니냐고 물어 오면 수줍음과 자랑스러움이 섞인 표정으로 웃어 보이곤 합니다.

이렇게 지인들은 내 사랑과 교제 사실을 알게 되고, 어느새 나는 그 사람의 성격이나 외모에 대한 묘사라든가 설렘 가득한 그와의 관계를 소중한 이야기보따리 풀듯 꺼내 놓게 돼요.

이같이 사랑을 숨기기가 어려웠듯 이별을 숨기기도 결코 쉽지 않습니다. 표정에서부터 티가 나기 마련이죠. 더구나

내가 그 사람을 언제, 어떻게 만나게 됐고 어떤 사랑을 하며 관계를 맺어 왔는지 잘 알고 있는 이들 앞에서는 더더욱 그렇습니다. 이별 직후의 우리는 마치 가슴 한구석이 허물어진 것처럼 감정적으로 상당히 쇠약해져 있습니다. 그래서 나와 그의 사연을 알고 있는 주변 사람들의 얼굴만 봐도 눈물이 툭 흐를 것만 같아요.

\ '잘' 슬플 줄 아는 사람

그림 속의 여자도 이와 비슷한 상황인가 봅니다. 어떻게든 슬픈 감정을 숨긴 채 평소처럼 일상을 보내려 하지만 마음처럼 되지 않는 듯해요. 결국 참지 못하고 자신의 노모 혹은 할머니로 보이는 여인 곁에서 무너지고 맙니다.

아마도 두 사람은 이곳에 나란히 앉아 잠시 이런저런 근황을 이야기했을 거예요. 사실 노인은 최근 여자에게 무슨 일이 생겼음을 이미 눈치채고 있었을지도 모릅니다. 그래서 뜨개질을 하며 모르는 척 이렇게 넌지시 물었을 수 있겠죠.

"요즘 그 사람은 잘 만나고 있는 거니?"

이 한마디 말에 그녀는 북받치는 감정을 주체하지 못했을 거예요. 결국 울음을 터뜨리고는 몸을 웅크린 채 두 손으로 얼굴을 감싸고 있습니다. 그러자 노인은 뜨개질을 멈추

고 여자의 등을 쓰다듬어 줍니다. 세월의 흔적이 앉은 주름 진 얼굴 위로 잔뜩 찌푸린 미간 그리고 굳게 다문 입. 청춘 의 이별과 그 아픔을 너무나 안쓰러워하고 있음이 전해지네 요. 아무런 말도 없이 그저 다독여 주는 모습입니다. 그 어 떤 말도 이별한 그녀에게 들리지 않을 거란 걸 알고 있는 거 겠죠.

사랑이 끝났다는 사실을 받아들이기는 참 어렵습니다. 불 과 얼마 전까지만 해도 그와 나는 함께였는데 이렇게 이별 이라니. 이게 다 무슨 일인지 도통 이해가 되지 않죠. 한없 이 허무하고, 불쑥 화도 나고, 이 사랑에 온 열정을 쏟아부 은 스스로가 어리석게 느껴지기도 합니다. 실연을 하면 우 리는 답답한 마음에 지인들을 만나 내 감정과 상황을 토로 하기도 해요. 나를 안타깝게 여긴 그들은 내 편을 들어 주거 나 위로와 격려의 말을 건네곤 합니다.

이처럼 내 심정을 알아줄 이들에게 속마음을 털어놓는 것도 방법입니다.

울어도 괜찮습니다. 아니, 울 수밖에 없을 거예요. 이별을 했고 하루아침에 혼자가 됐으니까요.

다시 예전처럼 혼자가 된 것뿐인데 왜 가슴은 더더욱 아 파 오는지. 상실의 고통 탓에 삶 자체가 회의감으로 가득해 지는 날. 오늘만큼은 누군가에게 기대어도 좋습니다.

다시 예전처럼 혼자가 된 것뿐인데
왜 가슴은 더더욱 아파 오는지.

상실의 고통 탓에 삶 자체가
회의감으로 가득해지는 날.
오늘만큼은 누군가에게 기대어도 좋습니다.

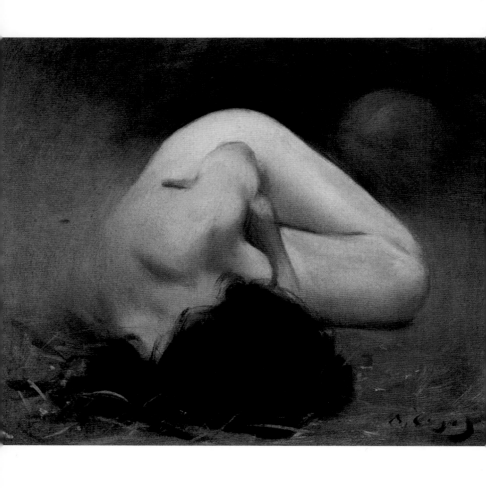

그림 속 여인에게 눈길이 가나요?
슬픔이 밀려올 때, 가끔은 마음껏 슬퍼해도 괜찮습니다.
슬픔에게도 시간을 주세요.

소포클레스의《안티고네》에는 이런 구절이 있습니다.

"모두들 행복할 권리를 말할 때, 안티고네는 불행할 권리를
지키려 한다."

무슨 의미일까요. '불행할 권리'라는 말이 낯설게 다가옵니
다. 아마도 행복과 기쁨처럼 슬픔도 슬픔만이 가진 힘이 있다
는 의미겠죠. 슬플 땐 마음껏 슬퍼하는 게 도움이 됩니다. 이 그
림에 눈길이 머문 당신도 그런 시간이 필요해 보입니다. 완전
한 슬픔 속에 침잠하는 것을 두려워하지 마세요. 자신이 가진
고유한 슬픔에 귀 기울여 보기를 바랍니다.

• 라몬카사스 이 카르보, 〈누드 Female Nude〉
1894, 캔버스에 유채

이별,
슬픔이 주는
힘

\ 이별했다는 사실을 절감하기 시작하면

내 이별 이야기를 들어 주던 친구들도 하나둘 돌아가야 하는 시간. 많이 힘들어하지 말고 마음 잘 추스르라는 당부에 고마움을 전하며 다음 만남을 기약하죠. 집으로 돌아오는 발걸음은 여전히 무거워도 한바탕 쏟아 내고 나니 마음은 조금 홀가분해진 것 같습니다. 하지만 집 문을 열고 들어와 어두컴컴한 공간에 불을 밝히자 혼자임을 다시 실감합니다. 환한 조명이 괜히 머쓱하게 느껴지면서 적당히 어두운 상태로 있고 싶어지네요.

그 사람을 만난 후로 나의 이런 모습은 단 한 번도 상상해 보지 않았기에 당혹스럽습니다. 설령 내 쪽에서 원해서 한 이별이라 해도 이런 감정이 드는 건 크게 다르지 않아요. 당시로선 헤어지는 것이 최선이라 생각해 내린 결정이지만,

이별 뒤에 이렇게 막막한 상황이 기다리고 있을 거라곤 미처 예상하지 못했거든요.

그와 자주 붙어 지냈지만 사실 사랑이 안정기에 접어들자 내심 귀찮아지기도 했습니다. 그러다 보니 잠시 홀로 있는 시간이 생기면 꿀맛 같았죠. '아, 이게 바로 자유인데!' 하는 생각이 절로 들었습니다. 이것저것 하고 싶은 것도 많아서 상상만으로도 의욕이 넘쳤어요. 하지만 막상 완전한 혼자가 되니 어찌할 바를 모른 채 우두커니 섰을 따름입니다. 더 이상 그가 내 곁에 없다는 사실이 믿기지 않습니다.

'이렇게 끝이란 말야? 아니야. 아닐 거라고.'

심리학자들은 우리가 이별을 경험할 때 '부정' '슬픔' '분노' '타협' '인정' 등의 과정을 거친다고 말합니다. 이별 직후에는 특히 헤어짐을 부정하는 경우가 많습니다. 그 사람과의 관계가 끝났음을 머리로는 알고 있지만 받아들이려 하지 않는 것이죠. 그러면서 아직 그와 연애를 하고 있다면 어떨지 상상의 나래를 펼칩니다. 이별은 성급한 결정 탓에 생긴 실수였다고 여기면서 말이에요.

그러다가 점차 객관적인 상황을 인지하기 시작합니다. 내 삶이 정말로 달라졌음을 깨닫고 앞으로의 변화도 절감하게 돼요. 이 과정에서 슬픔과 절망의 수렁에 빠지고 맙니다. 그리고 자기 자신과 세상을 부정적인 시선으로 바라보게 되죠.

　그림의 여자 또한 이런 과정에 놓여 있는 듯합니다. 어쩌면 예전의 그녀는 가끔 '내가 혼자였다면' 하는 생각이 들 만큼 갖가지 꿈과 도전 정신으로 가득한 사람이었는지 몰라요. 하지만 이제 그런 의지는 모두 사라지고 무기력만 남아 있습니다. 자신도 모르는 사이 연인이라는 존재에 크게 의지하고 있었는지도 모르겠네요. 그토록 생기 넘쳤던 때가 까마득하게 느껴집니다.

　여자는 몸을 둥그렇게 말고 누워 있습니다. 자세가 굉장히 불편해 보이는데 그런 건 여자에게 전혀 중요치 않은 듯해요. 자리에서 일어나거나 눈을 뜰 기운조차 없어 보이니 말입니다. 옆에서 걱정스러운 말 한마디를 붙이기도 조심스럽습니다.

　두 눈을 감은 그녀는 자기 품에 얼굴을 묻고서 스스로의 어둡고 습한 내면으로 자꾸자꾸 파고듭니다. 아무것도 필요치 않다는 듯, 아무것도 보고 싶지 않다는 듯, 사랑에 실패한 자신 따위는 아무렇게나 내버려 둬도 된다는 듯….

　슬플 땐 애써 참지 말고 마음껏 슬퍼할 줄도 알아야겠죠. 슬픔에도 시간이 필요하니까요.

　하지만 이 어두운 방 안에 너무 오래 있지는 않아야 할 텐데요. 잠시만, 아주 잠시만 이렇게 있기로 해요.

"모두들 행복할 권리를 말할 때,

안티고네는 불행할 권리를 지키려 한다."

— 소포클레스, 《안티고네》

행복과 기쁨처럼

슬픔도 슬픔만이 가진 힘이 있다는 의미입니다.

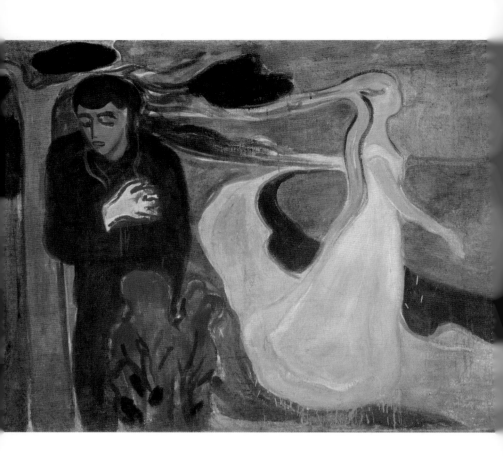

그림 속 남자에게 눈길이 머무나요?
차가워지라는 머리와 달리 요동치는 가슴,
감정의 소용돌이 속에서 그는 지금 어떤 상황일까요.

끝마친 일보다 미처 마치지 못한 일이 더 잘 기억되는 현상을 '자이가르닉 효과(Zeigarnik Effect)'라고 합니다. 이 효과를 이별에 적용해 본다면, 우리 마음은 연인과 헤어지는 사건을 진행되고 있던 프로젝트가 중간에 중단된 것처럼 받아들인다고 합니다.

하루 종일 어떤 노래가 귓가에 맴도는 날이 있습니다. 노래가 너무 좋아서도, 오랫동안 듣고 있어서도 아니라 끝까지 듣거나 부르지 못한 노래라서 그럴 때가 있죠. 나를 떠나 버린 사랑도 어쩌면 다 부르지 못한 노래처럼 내 마음을 흔들고 있는 건 아닐까요?

이별은 사건이라기보다는 사고 같습니다. '미 완결'이 아닌 '작은 완결'이라고 생각하면 사고는 어느새 수습되어 있을 것입니다.

• 에드바르트 뭉크, 〈이별 Separation〉
1896, 캔버스에 유채

나의
일부를
잃는다는 것

\ 하나의 이별, 두 개의 마음

　어른이 되고 나이가 들면서 우리는 수많은 헤어짐에 익숙해지며 살아갑니다. 그런데 결코 익숙해지지 못하는 이별이 있습니다. 바로 사랑하는 사람과의 이별이에요. 연인이 헤어질 경우, 서로 비슷한 감정 변화와 고질적인 문제 속에서 두 사람이 동의하에 이별하는 것이 가장 이상적일 거예요. 하지만 그러기는 쉽지 않습니다. 특히 사랑이 아직 진행 중인데 억지로 끝내야 한다면 마치 칼로 살점을 도려내는 듯한 아픔을 동반하죠.

　그림 속 남녀는 연인 관계였지만 여자 쪽에서 이별을 통보한 것 같습니다. 이 작품에서 여자는 환영인 듯 실제인 듯 몽환적으로 표현되어 있는데, 아마도 이별 직후 홀연히 사라지는 그녀의 모습을 이처럼 담은 듯해요. 한편, 남자는 아

직도 이 여자에 대한 사랑이 여전한 것으로 보입니다. 시선
을 내리깔고 어두운 낯빛으로 자신의 가슴을 움켜쥐고 있
어요.

여자를 향한 마음처럼 그의 손은 붉은색 선으로 그려져
있습니다. 이렇듯 하나의 이별 앞에서 두 사람은 너무도 다
릅니다. 그래서인지 여자와 그 주변은 전반적으로 밝은 색
조로 표현되어 있고, 남자와 그의 주위는 어둡고 탁한 색감
을 띠고 있네요.

\ 아프다고 말해도 괜찮습니다

이별이 아픈 이유 중 하나는 그것이 곧 나를 잃는
과정이기 때문입니다. 심리학자들이 말하기를 우리는 누군
가를 사랑하고 연애를 하면서 새로운 경험과 지식, 관계를
쌓아 가며 자아가 확장되는 경험을 한다고 해요. 따라서 이
별이라는 것은 그간 확장되어 왔던 내 자아의 일부분을 잃
는 셈이 됩니다. 나의 자아를 넓혀 주고 성장하게 해 주었던
사랑하는 대상과의 작별. 나의 일부를 떼어 내는 것이니 아
프고 괴로운 것이 당연합니다.

게다가 연인으로부터 거절을 당한다는 사실 역시 참으로
절망적인 경험일 거예요. 분명 서로의 마음을 확인하고 지

금껏 사랑을 나눠 왔는데, 끝내 한 사람은 상대방과 다른 결심을 합니다. 그리고 연인으로서의 관계를 더 이상 지속하고 싶지 않다고 이야기하죠. 상대가 이별을 말할 것임을 미리 알아차리고 마음의 준비를 했더라도 실제로 이를 맞닥뜨리면 적지 않은 충격으로 다가옵니다.

그런데 여성에 비해 남성들은 자신의 이런 아픔과 힘겨움을 주변 사람들과 잘 나누지 않습니다. 정서적으로 남에게 의지하지 않으려는 경향 때문일 거예요. 이별 후에 대개의 여성들은 친구들과 대화하면서 아픔을 나누고 또 위로받습니다. 반면 많은 남성들은 가까운 이들에게도 자신의 그런 모습은 보이려 하지 않아요. 자신의 상황을 직접적이거나 세세하게 이야기하기보다는 스치듯 두루뭉술하게 언급하며 술잔을 기울이는 것이 전부입니다. 그림 속의 이 남자처럼 아무도 모르게 소리 없이 아파하죠.

아마도 이 남자에게는 연인만이 그가 가장 솔직해질 수 있는 상대였을 것입니다. 따라서 이별은 자신이 정서적으로 의지하던 유일무이한 존재를 상실하는 것이나 다름없죠. 안타깝게도 그의 아픔은 배로 커집니다.

과학적으로 볼 때 심리적 통증과 신체적 통증은 모두 우리 뇌에서 느끼는 반응입니다. 즉, 마음의 고통은 몸을 다친 고통과 다르지 않아요. 심지어 내 일부를 잃는 것이 이별인데 어찌 이별을 아파하지 말라고 할 수 있을까요?

그러니 우리는 마음의 통증을 이야기할 줄도 알아야 합니다. 이별의 괴로움을 꼭꼭 숨기려 하지 마세요. 당신, 아프다고 말해도 괜찮습니다.

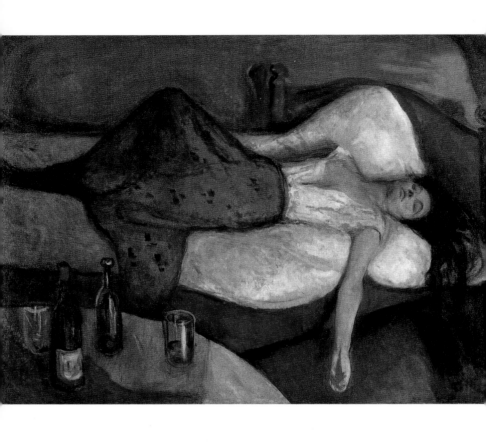

이 그림이 눈에 들어오나요?
그림 속 여자가 내 모습과 같다면
잃어버린 자아를 되찾아야 할 때입니다.

연인과 헤어진 다음 날, 가슴 한가운데가 뻥 뚫린 듯 공허하고 내 일부를 잃어버린 것 같은 느낌입니다. 허전한 마음을 쓰디쓴 술로 달래 보지만 쉽게 달래지지가 않습니다.

연애를 하는 동안 두 사람은 급격한 '자아의 확장'을 경험합니다. 연인과 함께한 특별한 경험이나 연인 덕분에 생긴 새로운 취미, 심지어 연인이 소개해 준 맛집까지도 모두 여기에 해당합니다. 그러다 보니 자연스럽게 두 사람의 자아 정체성에는 교집합이 형성되는 것이죠. 바꿔 말하면, 이별이라는 것은 자아의 일부를 잃는 것과 다름없지 않을까요. 잃어버린 나를 어떻게 하면 되찾을 수 있을까요.

• 에드바르트 뭉크, 〈그 다음 날 The Day After〉
1894, 캔버스에 유채

마음
기댈 곳이
없더라도

\ 지독한 이별 후유증

방 안 탁자 위에는 술병이 세워져 있고 여자는 몸을 축 늘어뜨리고 침대에 누워 있습니다. 잔에 담긴 술이 약간 남아 있는 것으로 보아 조금 전까지 계속 마시다가 취한 채 잠이 들었나 봐요. 이불을 제대로 덮지도 않고 그 위로 몸을 던지듯 털썩 누워 버린 모습. 침대 끝에 아슬아슬하게 걸쳐 있는 그녀는 금방이라도 떨어질 것처럼 불안하고 위태해 보입니다. 아마도 여자에게 이별의 후유증이 찾아왔나 봅니다.

연구에 의하면 이별 후의 이런 증상은 남성보다 여성에게 특히 강하게 나타나는데 사람에 따라 짧게는 몇 주, 길게는 수개월까지 지속된다고 합니다. 이때 우리는 온갖 헛된 생각과 후회와 미련에 사로잡혀 심리적으로 매우 고통스러

위하죠.

'사랑이 이렇게 아픈 것이었다면 차라리 시작하지 말걸.'

'그냥 친구로 지냈더라면 좋았을 텐데….'

일상생활에 도무지 집중할 수가 없고 해야 할 일도 하나같이 손에 잡히지 않습니다. 밤이면 술기운으로 겨우 잠들고, 아침이 밝아 오면 내 앞에 놓인 차가운 현실을 외면하고만 싶어집니다. 이루 다 표현할 수 없는 괴로움 속에서 하루하루를 버티죠. 사랑은, 그 기쁨은 아주 잠시고 슬픔이 훨씬 더 긴 것처럼 느껴집니다.

그림 속 여자 또한 어떻게든 참고 참다가 너무 힘들어진 나머지 취기를 빌려 그에게 메시지를 남기거나 전화를 걸었을지도 모르겠습니다. 하지만 두 사람의 관계는 이미 끝났고 상황을 바꿀 수는 없는 일. 지쳐서 잠이 든 그녀에게 돌아오는 것이라곤 깨질 듯한 두통과 후회, 상실의 아픔뿐입니다.

＼상실로부터 나를 지키는 것

이 같은 이별 후유증은 극도의 슬픔과 괴로움을 넘어 자책으로 이어지기도 해요. 이별이라는 결말에 도달하

기 전에 나 자신이 무엇을 했어야 했던가를 강박적으로 거듭 생각하기 시작합니다. '그때 이랬어야 했는데' 하며 스스로를 탓합니다. 후회 속에서 헤어나지 못하는 것이죠. 그렇게 정신적으로 지쳐 갑니다. 심할 경우에 이는 자기 파괴적 행동으로 나타나기도 해요.

"이별의 아픔 속에서만 사랑의 깊이를 알게 된다."

영국의 소설가 조지 엘리엇은 이런 말을 남겼습니다. 내가 상대방을 얼마나 사랑했고 또 사랑하고 있는지, 전에는 알지 못했던 사실을 이별 후에야 비로소 깨닫게 된다는 의미입니다. 하지만 그렇다고 해서 아픔의 크기와 사랑의 깊이가 반드시 비례하는 것은 아닐 거예요. 더 많이 아플수록 더 많이 사랑했다고 볼 수는 없으니까요.

이별이라는 최종적인 결과에 대해 스스로를 지나치게 책망할 필요는 없습니다. 사랑은 나 혼자 하는 것이 아닙니다. 두 사람이 하는 것이죠. 따라서 자기 자신을 겸허히 돌아보되, 마음은 지금보다 좀 더 편하게 가져도 좋습니다.

나 자신이 황폐해질 정도로 너무 많이 아파하지는 마세요. 잠시도 혼자 있지 못하겠다는 듯 내 이야기를 들어 줄 누군가를, 혹은 의존할 무언가를 끊임없이 찾아 헤매지 않기를 바랍니다. 폭음과 같은 행위도 마찬가지예요. 슬픔과 괴로움을 덜기 위한 나름의 방법이긴 해도 그것은 엄연히

현실에 대한 회피이며, 스스로의 몸과 마음을 망치는 자기 파괴적 행동일 수도 있습니다.

쉽지는 않겠지만 그로부터 서서히 빠져나오기를 권합니다. 그리고 나 자신과 나의 마음을 찬찬히 들여다보세요.

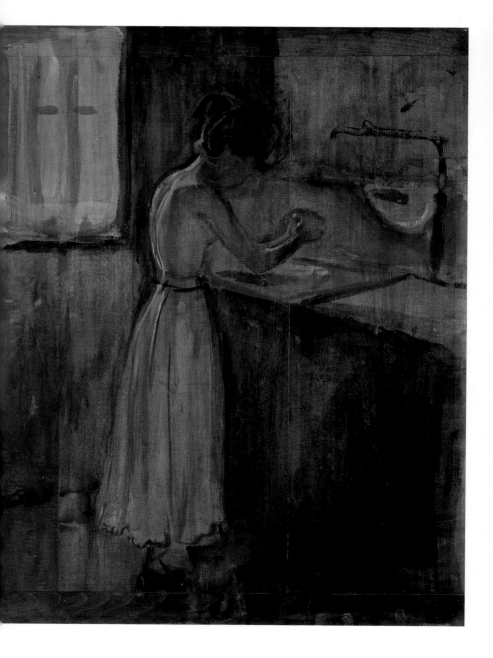

그림 속 여자에게 눈길이 가나요?
다른 누구가 아닌 오직 당신 자신에게
집중하라는 말을 건네고 싶네요.

그림 속 장소를 볼까요. 부유함이나 호화로운 삶은 느껴지지
않습니다. 다만 창으로 비치는 달빛이 전부인 것처럼 보이죠.
그곳에 한 여자가 있습니다. 달빛에 비치는 뒷모습이 어딘가
모르게 쓸쓸해 보이네요. 머릿속을 가득 채운 생각들에서 벗어
나 손 씻는 행위에 집중한 채 마음속에 차오르는 슬픔과 아픔
을 흐르는 물에 씻어 내는 것만 같아요.
　머리와 마음의 소리에서 벗어나 온전히 나 자신에게 집중하
는 것. 어쩌면 그것이 슬픔을 극복하는 데 가장 현명한 출발점
이지 않을까요.

• 에드바르트 뭉크, 〈씻고 있는 여인 Young Woman Washing Herself〉
1896, 우드 패널에 유채

아픔을
잊는
법

\ 과거가 되어 버린 사람

어둑어둑한 실내 공간에 젊은 여자가 혼자 서 있
습니다. 개수대 혹은 세면대로 보이는 곳에서 고개를 살짝
숙인 자세로 뭔가를 씻고 있어요. 자신의 손을 씻는 것 같기
도 하고 얼굴을 닦아 내는 것 같기도 합니다. 이곳에 햇살이
들지 않아서일까요? 여자의 모습이 왠지 무척이나 쓸쓸해
보입니다.

어쩌면 그녀는 방금까지 사람들과 시끌벅적하게 어울리
고 있었는지도 몰라요. 맛있는 음식과 유쾌한 친구들. 부족
함 하나 없는 시간을 보내며 웃고 떠들었을 겁니다. 하지만
그곳을 홀로 빠져나오자 기다렸다는 듯 슬픔과 괴로움이라
는 감정이 들이닥칩니다.

'왜 이런 날일수록 얼마 전 헤어진 그가 더 생각나는지….'

그녀는 한숨을 크게 몰아쉽니다. 이 마음을, 그에 대한 기억을 흐르는 물에 깨끗이 씻어 낼 수 있다면 좋을 텐데요.

혹은 조금 전까지 그녀는 다른 어떤 일에 한창 몰입하고 있었는지도 모릅니다. 바느질이든 청소든, 복잡한 머릿속을 비우고 집중할 수 있는 뭔가를 몇 시간째 계속하던 중일지도요. 이윽고 찌뿌둥해진 몸을 일으켜 머리를 식히기 위해 자리를 떴습니다. 그러고는 마치 자신의 내면처럼 빛이 들지 않는 이곳에 들어섰다가 상념에 잠기게 된 건 아닐까요.

잊으려 노력하고 또 노력하고 있는 그 사람이 떠오르고만 것 아닐까요.

'그만, 그만! 생각하지 말자.'

여자는 자신도 모르게 고개를 세차게 가로저었을 거예요. 시간이 흐를수록 점점 부풀어 오르기만 하는 그에 대한 생각을 어떻게 해서든 떨쳐 내고 싶습니다. 아무리 사랑했다지만 이제는 과거가 되어 버린 이야기.

더구나 또다시 그 속에서 허우적거리며 힘들어할 스스로의 모습을 보고 싶지는 않습니다. 지금껏 겨우 버티고 있는데 이렇게 무너지면 결국 나라는 존재조차 싫어질 것 같거든요. 그래서 그녀는 손 씻는 행위에라도 집중해 봅니다.

\ 몰입, 상실의 고통을 잊는 방법

　　직장 생활을 하는 사람들의 경우 일상이 바쁘다 보니 연인과 이별해도 슬픔을 쉽게 극복할 것이라고 여기는 경우가 있는데요. 내내 혼자서 지내는 것보다는 빠르게 회복되겠지만, 그렇다고 해서 아프지 않거나 덜 아픈 건 아닙니다.

　　인파에 섞여 이리 밀리고 저리 밀리는 출근길에도, 업무 중에 잠시 숨을 돌리고 창밖을 내다보는 순간에도, 어둠이 내린 저녁에 지친 몸을 이끌고 퇴근하는 도중에도 문득문득 심장이 뻐근하게 조여 옵니다. 마음 같아서는 그 자리에 주저앉아 펑펑 울고 싶어져요. 내 몸이 하는 일과 내 마음의 소리가 일치하지 않으니 이 상황에 대체 내가 뭘 하고 있는 건가 싶어 더없이 공허하고 외롭습니다.

　　이럴 때 적지 않은 사람들이 자신의 일에 더 집중하려 애쓰곤 합니다. 마음이 하는 소리는 잠시 덮어 둔 채 일을 통해서 이별의 슬픔과 아픔을 이겨 내려는 것이죠. 이처럼 자신이 맡은 바를 묵묵히 계속해 나가는 방법은 꽤 바람직합니다. 노동이라는 것은 때로 우리의 생각을 정리해 주고 마음을 가다듬게 해 주니까요. 물론 일은 어디까지나 일이기에 그에 대한 욕심과 기대가 과하면 독이 되죠. 일로써 자신의 상처까지 보상받으려고 해선 안 됩니다.

　그럼에도 불구하고 일에 대한 몰입이 상실을 잊는 좋은 방법인 것만은 분명합니다. 하염없이 자신의 감정만 들여다보지 말고 그로부터 한 발짝 물러나 머리와 몸을 쓰는 활동을 시작해 보면 어떨까요?

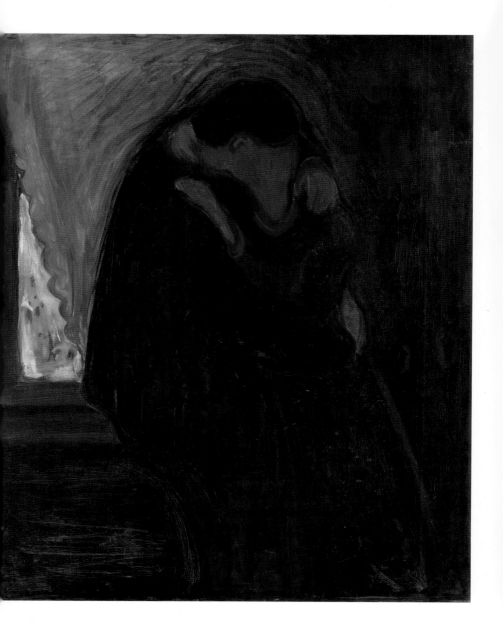

이 그림에 눈길이 멈췄다면
자신도 모르게 두 마음을 품고 있는 건 아닌지
잘 들여다볼 때입니다.

연인이 열렬하게 키스하고 있는 모습이지만 가만히 들여다
보지 않으면 무슨 그림인지 쉽사리 알아채지 못할 만큼 형상이
모호합니다. 게다가 한쪽으로 불균형하게 기울어져 있죠.

이 그림에 눈길이 간다면, 현재 두 가지 마음을 품고 갈등하
고 있지는 않은지 묻고 싶습니다. 열렬하게 서로를 탐닉하고
끓어오르는 감정을 주체할 수 없지만, 마음 한편에는 그 끝을
예단하고 있지는 않은가요?

감정을 잘 억누르는 이들에게 영감을 주는 검은색은 '이중
적'인 색입니다. 끝을 예감하지만 달려가고 싶은 마음. 그림이
보여 주고 있네요.

• 에드바르트 뭉크, 〈키스 The Kiss〉
1897, 캔버스에 유채

우리가
사랑했던
기억

\ 사라지지 않고 나를 괴롭히는 그림자

혼자 있는 시간, 아무것도 하지 못한 채 상념에 빠진 시간을 두지 않으려고 부단히 애씁니다. 흐지부지 미뤄 두었던 공부를 다시 시작하거나 자진해서 야근도 하고, 저녁이나 주말이면 약속을 잡아 친구들을 만납니다. 모처럼 나 자신이 생활의 중심이 되는 시간을 갖는 것이죠. 그동안은 연애하느라 친구들과 연락이 뜸했던 게 사실인데, 이렇게 다시 만나니 바로 엊그제 봤던 것처럼 참 편안합니다. 이렇듯 그 사람 없이도 하루하루는 나쁘지 않게 채워집니다.

그런데 어떻게 된 일일까요? 꿈에서 그를 만났습니다. 꿈속에서 나는 우리가 헤어졌다가 오랜만에 만난 사이임을 알고 있지만, 이상하게도 그곳에서 우리는 여전히 연인인 것처럼 서로를 대합니다. 따스한 감촉, 다정한 말투, 나를 사랑

스럽게 바라보는 그의 표정….

짧지만 커다란 당혹감을 안긴 이 꿈은 그렇게 끝났습니다. 잠에서 깨자 마치 한 편의 영화 속에 들어갔다 나온 듯 얼떨떨합니다. 다 잊어 보겠다고 그토록 아등바등했는데 나는 아직도 그 사람을 떠나보내지 못한 걸까요? 아니면 혹시 며칠 전, 그와 자주 걷던 거리를 지나치며 잠시 마음이 가라앉았던 것 때문일까요? 뚜렷한 이유를 알 수가 없습니다.

확실한 것은 그 사람이 여전히 내 마음 깊은 곳 어딘가에 자리 잡고 있다는 사실입니다. 심지어 나 자신조차 알아차리지 못하게 말이에요.

아직도 그의 그림자를 벗어나지 못했다니 스스로가 한심하고 가엾습니다. 그리고 한편으로는 문득 궁금해집니다.

'그는 지금쯤 뭘 하고 있을까?'

'난 아직도 옛 기억에 묶여 있는데…. 그 사람은 내가 이러는 걸 알기나 할까?'

그러다 보면 조금 전의 꿈과 비슷한, 추억의 장면이 되살아납니다. 그와 내가 우리 둘만의 공간에서 뜨겁게 마음을 나누던 순간 같은 것 말이에요.

\ 영원한 사랑이 있을까

그림 속 한 쌍의 남녀도 서로를 부둥켜안은 채 입을 맞추고 있습니다. 표정도 몸짓도 제대로 드러나지 않지만, 마치 한 사람처럼 표현된 남녀의 얼굴로 보아 이들의 키스가 얼마나 열정적인지 짐작할 수 있어요. 오로지 서로를 향한 감각에 집중하고 있습니다.

푸른 커튼 뒤로 보이는 바깥 풍경은 햇살로 가득합니다. 반면에 남녀는 어두운 실내 공간에서 두툼한 옷차림을 하고 있어요. 이처럼 창밖과 실내는 빛과 어둠처럼 대조를 이룹니다. 붉은 색조로 표현된 두 사람과 그들을 둘러싼 푸르스름한 배경 또한 서로 대비되네요.

그래서일까요? 남녀의 강한 열망이 전해지긴 해도 이들을 둘러싼 상황이 그다지 희망적이지는 않겠다는 예감이 듭니다. 뿐만 아니라 두 사람이 서 있는 자세도 한쪽으로 기울어져 있어 다소 불안정하게 느껴져요. 이는 기쁨이나 설렘으로 충만한 사랑보다는, 어딘가 위태로움이 흐르는 격정적인 사랑을 암시하는 듯합니다.

아마도 두 사람은 영원을 속삭이고 있겠지만, 그 사랑이 정말로 영원할 것인가 하는 냉정한 물음에는 선뜻 답할 수 없을 거예요. 아니, 실은 영원하지 못하리라는 것을 너무도 잘 알고 있기에 더욱더 뜨겁고 애절한 입맞춤을 나누는지도

모르겠습니다.

아름답게 빛나던 시절은 모두 지나갔고 이제는 문득문득 떠오르는 옛 기억만이 남았습니다.

사랑이라는 장면의 한가운데에 나와 그가 분명 함께 있었음에도 전부 하룻밤 꿈인 것처럼 아득하기만 하네요.

나도 모르게 코끝이 시큰해지고 가슴이 저립니다. 처음부터 남의 이야기였다면 조금은 덜 아팠을지…. 그에게 달려가고 싶은 마음을 꾹 참아야 하는 날입니다.

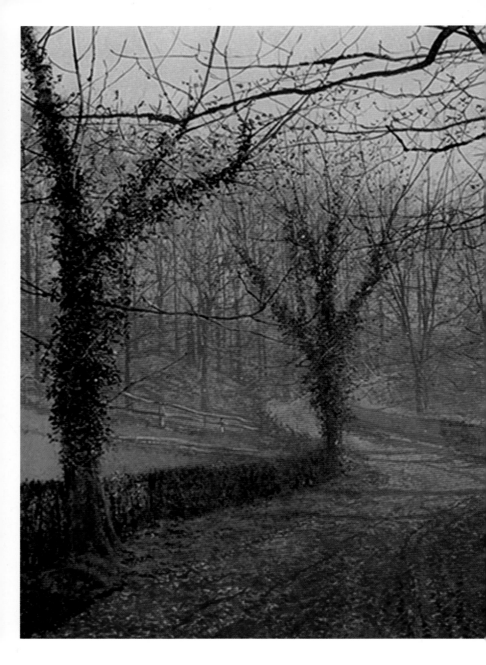

• 존 앳킨슨 그림쇼, 〈폰트프랙트 근처 스테이플턴 공원 Stapleton Park near Pontefract Sun〉
1877, 패널에 유채

이 그림에 눈길이 머문 당신,
가끔은 무모하리만큼 무언가에 도전하는 것을
두려워하지 않는 사람은 아닌가요?

그림 속 여자가 홀로 걷고 있는 길은 낙엽이 수북이 쌓여 있고 구불구불 평탄하지 않으며 산길처럼 경사가 높아집니다. 걷다 보면 다리도 무거워질 것이고 숨도 찰 것 같아 보입니다.

그림 심리평가 방법 중 하나인 풍경구성법(LMT, Landscape Montage Technique)에서는 길을 인간의 의식 영역으로 간주하고 삶의 방향을 나타내는 것으로 해석하고 있습니다. 그 관점에서 봤을 때, 편안한 길도 있지만 애써 힘든 길로 올라 미지의 세계로 나아가고자 하는 모험의 마음이 이 그림에 담겨 있는 건 아닐까요?

다음으로
나아가기
위해서는

\ 사랑은 유유히 떠나가고

이별의 아픔을 달래려면 뭐라도 해야 할 것 같습니다. 답답한 가슴을 안고 집 밖으로 나옵니다. 길을 따라 걷고 또 걷네요. 내 사랑을 찬찬히 돌아보면서 마음을 다스리려 애써 봅니다. 그러나 머릿속도 마음속도 제멋대로 뒤엉킨 탓에 쉽지가 않아요.

연애란 상대방에게 내 마음과 더불어 적지 않은 시간을 쏟아야 하는 일이고 다툼과 갈등도 따르는 일이죠. 그래서 누군가를 곁에 두고 관계를 이어 나간다는 것이 버거운 순간도 있었습니다. 그와 헤어지면 조금 홀가분할 거라고도 생각했죠. 하지만 정작 이별을 하고 보니 왜 이리 허전하고 불안한지…. 빈손으로 무작정 먼 길을 떠나온 사람처럼 안절부절못하면서 자꾸만 뒤를 돌아봅니다.

사랑은 어디에서 왔다가 어디로 흘러간 것일까요? 이 물음에 대답도 없이 사랑은 맑은 하늘에 흐르는 구름처럼 유유히 떠나갔습니다. 내게는 그리움만이 남았네요. 가슴이 아파 길을 걷다 말고 우뚝 멈춰 서기도 합니다.

\ 내 마음에도 봄이 찾아올까요

그림을 보면 어느덧 해가 기울고 석양이 질 무렵입니다. 뿌연 안개가 섞여 노란빛으로 촉촉하게 물든 하늘이 왠지 포근하게 느껴져요. 모자를 쓴 한 여자가 바구니 같은 것을 옆구리에 끼고 굽이진 오솔길을 걷고 있습니다. 군데군데 심어진 커다란 나무에서 떨어진 낙엽이 땅을 가득 메우고 있네요. 깊어 가는 가을 풍경, 신비로움까지 자아내는 우수 어린 분위기에 흠뻑 취하게 됩니다.

옷차림으로 보아 여자는 일을 마치고 집으로 돌아가는 길인가 봅니다. 그런데 오늘은 수확이 별로 없었던 것인지, 혹은 다른 어떤 근심과 걱정이 있는 것인지 그 뒷모습이 힘없고 쓸쓸해 보여요. 저 먼 곳을 바라보며 터덜터덜 애써 걸음을 옮기고 있는 듯합니다. 고요하지만 무거운 체념이 전해지는 것만 같아요. 마치 이별로 앓고 있는 지금의 내 모습처럼 말이에요.

봄과 여름이 가고 계절은 한 해 중 가장 무르익은 때를 지나고 있습니다. 하지만 그와 대조적으로 내 사랑에는 수확이 없는 것 같네요. 물론 나에게도 봄날은 있었죠. 그 봄에 나의 사랑은 푸르른 싹을 틔웠고 예쁜 꽃도 피웠습니다. 그렇게 영영 잘 자라 줄 거라고 굳게 믿었고 나 또한 최선을 다했어요. 하지만 끝내 열매를 맺지는 못했다는 생각이 듭니다. 결국에는 이별이란 걸 하고 말았으니까요. 사랑의 결실이라는 게 과연 무엇인지 조금 모호하기도 하지만, 어찌 되었든 지금은 모든 것이 비관적으로 보입니다.

잎을 전부 떨어뜨린 채 앙상한 가지뿐인 나무들. 내게도 추운 겨울만이 남은 것일까요? 이 금빛 가을을 바라보면서도 나의 마음은 황량하기만 합니다.

하지만 자연의 섭리에 따라 매서운 추위가 지나가면 따뜻한 봄이 찾아오게 마련입니다. 겨울을 견뎌 낸 나무에 다시금 새순이 돋고 푸른 잎이 가득 자라나죠. 그림 속 굽이굽이 뻗은 쓸쓸한 오솔길에도 끝은 있을 것입니다. 그 길 끝에는 아마도 희망이 기다리고 있지 않을까요?

"한 사람이 다른 사람을 사랑하는 것. 이는 모든 일 중 가장 어려운 일이고, 최후의 시험이자 증명이며, 그 외의 모든 일들은 이를 위한 준비일 뿐이다."

시인 라이너 마리아 릴케의 말처럼 사랑은 결코 쉽지 않

은 일입니다. 세상 모든 사람들에게 말이에요.

나만 사랑이 어려운 건 아니라는 동질감을 위안으로 삼고 기운 내서 그 길을 걸어 보세요.

마음이 조금씩 치유되도록 나 자신을 기다려 주는 시간을 가져 보세요. 봄은 반드시 돌아올 거예요.

"한 사람이 다른 사람을 사랑하는 것.
이는 모든 일 중 가장 어려운 일이고,

최후의 시험이자 증명이며,
그 외의 모든 일들은 이를 위한 준비일 뿐이다."

- 라이너 마리아 릴케

밀려오는 슬픔 속에서

헤어나기 위해

힘들 때, 눈물이 날 때, 슬플 때 우는 것은
잠시나마 마음 한구석에 맺혔던 응어리를 풀어 주는
심리적 효과를 가져옵니다.
감정을 숨기는 것은
몸도 마음도 더욱 아프게만 하죠.

마음 아픈 일이 있거나 슬픔에 빠졌다면
그런 내 마음을 고스란히 들여다보고
슬픔을 잘 흘려보내는 일도 필요해요.
그러니 내 슬픔을 보듬어 줄 사람들 앞에서
마음을 털어놓는 건 어떨까요.
슬픔은 나누면 정말로 반이 됩니다.

• 에밀 프리앙, 〈고통 Sorrow〉
1898, 캔버스에 유채

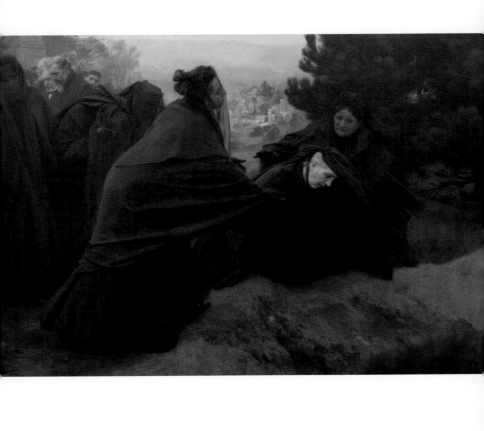

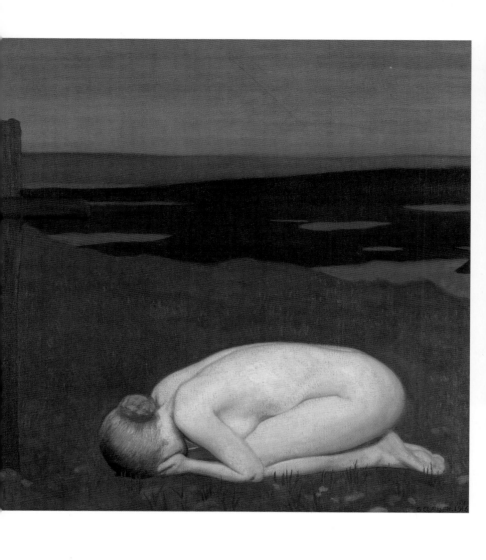

무너진 마음을
회복하는 첫걸음

헤어짐에 덤덤할 수 있는 사람이 있을까요?
이별은 아무리 많이 해도 익숙해지지 않습니다.
이별에는 방도가 없습니다.
충분히 애도하는 시간이 필요할 뿐이죠.

이 그림을 보세요.
어둡고 추운 데서 하얀 알몸의 여자가 웅크리고 울고 있습니다.
얼마나 마음이 아프면 이럴까요.
그림에 특별한 장치가 없는데도
그녀의 슬픔이 오롯이 전달되는 듯합니다.

슬플 땐 이 그림 앞에서 한껏 울어 버리세요.
눈치 보지 말고 눈물도 콧물도 거침없이 흘리며.
울음은 영혼을 회복하는 첫걸음이자
이별을 애도하는 방식입니다.

• 조지 클로젠, 〈울고 있는 젊은이 Youth Mourning〉
1916, 캔버스에 유채

집중이
필요할 때

그림 속 여자에게 특별한 움직임은 보이지 않지만
열중한 모습에서 동적인 에너지와 의욕을 느낄 수 있습니다.
한 땀 한 땀 직물을 짜는 여자의 손놀림을 보고 있노라면
몰입이 주는 행복을 깨달을 수 있습니다.

여자의 표정을 볼까요?
억지로 하는 일에서 느껴지는
고달픔, 힘겨움은 찾아볼 수 없습니다.
이처럼 무언가에 몰입한다는 건
고통스러운 상황에서 벗어나는 데 좋은 방법이 됩니다.

내 앞에 놓여 있는 일에 몰입하고
순간순간 최선을 다해 시간을 보낸다면
상처도 아물어 갈 거예요.

• 요하네스 베르메르, 〈레이스 뜨는 여인 The Lacemaker〉
1669-1670, 캔버스에 유채

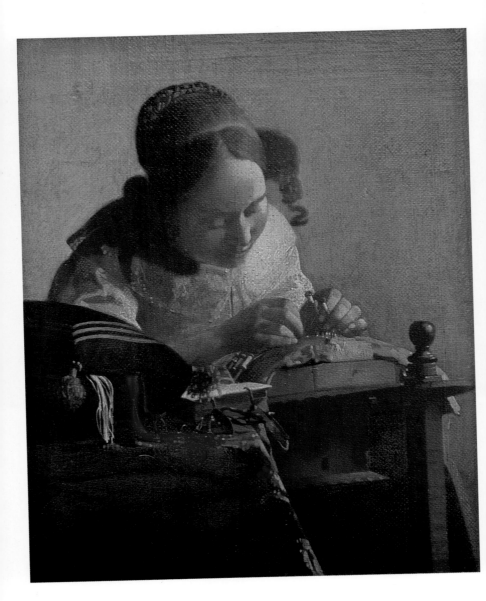

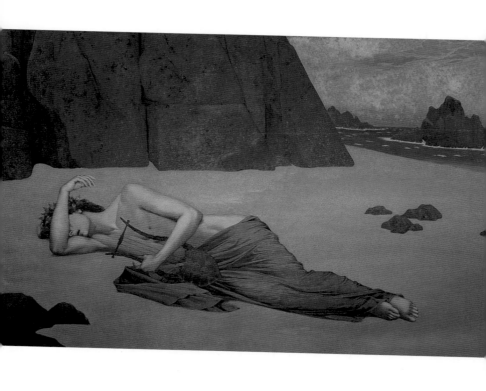

완전한 슬픔에
침잠하는 법

너무나도 슬퍼 보이는 인물입니다.
낙심한 사람들이 이 그림을 보고 더 슬퍼하지 않을까,
이런 의구심이 드는 사람도 있을 것 같습니다.
하지만 관계의 단절로 슬픔에 빠져 있는 사람은
나의 감정을 동일시할 수 있는 대상을 찾게 됩니다.
그런 의미에서 이 그림은 슬픔에 빠진 당신을
도울 수 있을 거예요.

그림 속 남자는 눈을 가리고 있습니다.
얼굴이 정확하게 보이지 않기 때문에
인물 속에 자신을 투영하기 쉽죠.
그 또한 효과적인 치유의 일환이 됩니다.
주변의 사람들과 상황들로부터 잠시 눈을 가리고 귀를 닫고
슬픔을 극복해 보는 것은 어떨까요.

• 알렉상드르 선, 〈오르페우스의 통곡 The Lamentation of Orpheus〉
1896, 캔버스에 유채

마음에
안정이 필요하다면

여러분은 휴식이 필요할 때 어떻게 하나요?
저에게는 피로 회복법이 몇 가지 있는데요.
그중 '그림 감상'을 가장 즐깁니다.
'색채'는 몸을 다스리고 마음을 움직이는 데 힘이 있거든요.

초록색은 편안함과 균형의 상징이자
마음에 안정을 주는 색입니다.
마음을 고요하고 차분하게 해 주는 색감으로 가득 찬
이 그림을 보고 있으면 긴장을 완화하는 데 도움이 될 거예요.
클림트의 순수하고 따스한 화풍과 더불어
초록 안에서 고단한 마음을 쉬어 보길 바랍니다.

• 구스타프 클림트, 〈공원 The Park〉
1910, 캔버스에 유채

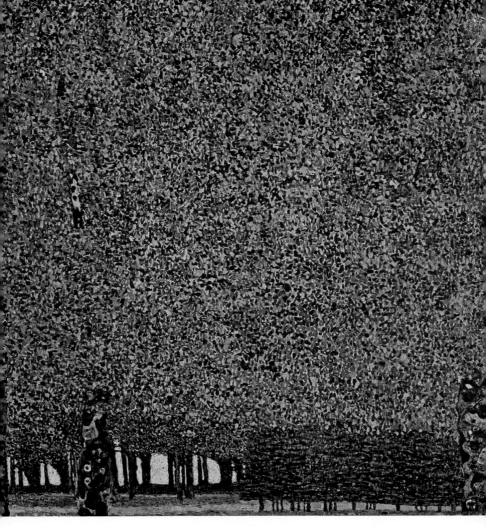

더 이상 사랑받지
못한다 해도

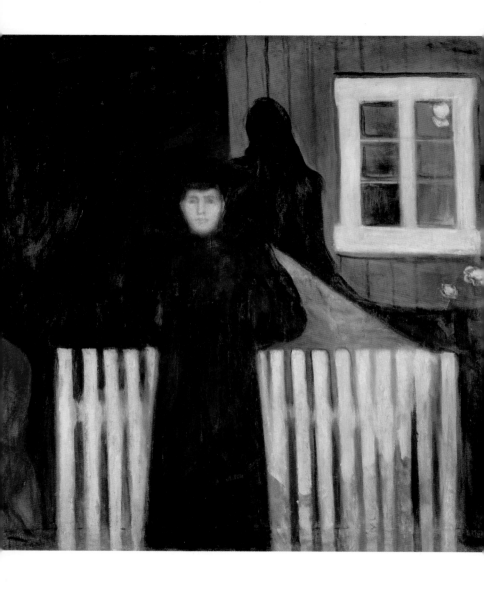

이 그림이 눈에 들어온 당신,
감추고 싶은 어두운 마음이 들킬까
걱정하고 있지는 않나요?

 심리학에서 '그림자'는 트라우마, 상처, 콤플렉스 등 마음속에 내재되어 있지만 누구나 숨기고 싶어 하는 어두운 부분을 의미합니다. 그러나 그 그림자가 어둡고 무섭다고 해서 숨기거나 없애야 할 대상은 아닙니다. 심리학자 융과 프로이트가 그림자의 또 다른 이름을 '내면의 목소리'라고 했던 것처럼, 행복한 이들의 특징은 자기 마음속의 그림자를 돌볼 줄 안다는 것입니다. 그 어둠과 슬픔을 담은 그림자가 더 많은 사람들과 소통할 수 있는 기회를 열어 주기도 하거든요. 그림자를 수용할 때 비로소 자신에 대한 긍정도 가능할 것입니다.

• 에드바르트 뭉크, 〈월광 Moonlight〉
1893, 캔버스에 유채

마음을
정리하고
비워 내는 연습

\ 사랑의 상처를 담아낸 작품

젊은 시절, 뭉크는 6년이라는 짧지 않은 시간 동안 세 살 연상의 유부녀 헤이베르그와 만남을 이어 갔습니다. 그의 첫사랑이었던 헤이베르그는 해군 군의관의 아내로, 매우 자유분방한 성격의 여성이었다고 해요. 그녀의 이러한 면모가 뭉크에게는 매우 아프게 다가왔던 것 같습니다. 사랑이 남긴 강렬한 후유증이 일생 동안 그를 계속해서 따라다녔으니 말이에요.

뭉크는 첫사랑의 상처를 이 작품에 담았습니다. 휘영청 밝은 어느 밤, 한 여자가 이쪽을 응시하고 있네요. 무슨 이유인지 늦은 밤인데도 바깥에 나와 서 있는 그녀. 달빛을 똑바로 바라보는 것 같기도 하고, 화폭 너머의 우리를 쳐다보는 것 같기도 합니다. 심각한 듯 무심한 여자의 표정이 묘합

니다. 그녀는 지금 어떤 생각을 하고 있을까요?

온 세상을 구석구석 다 비출 듯한 이 달빛 아래에서 여자는 마치 뭔가를 감추려는 것처럼 온통 검은색 옷을 입고 있습니다. 주머니에 두 손을 넣은 것인지, 아니면 뒷짐을 지고 있는 것인지 여자의 손도 보이지 않아요. 오직 무표정하고 창백한 얼굴만 두드러진 모습입니다. 그러고 보니 그림 속 장면은 더없이 환한 빛이 가득한데도 어딘지 푸르스름해 스산한 기운이 느껴지네요. 이를 반영하듯 여자의 뒤로는 새까만 그림자가 불쑥 자라나 있습니다. 쉽게 걷어 낼 수 없는 불안과 불길함이 짙게 깔려 있는 듯해요.

아마도 헤이베르그와의 사랑은 뭉크에게 이 같은 감정을 남겼나 봅니다. 그에게 여성은 애정의 대상인 동시에 남성을 절망에 빠뜨리는 존재였을 거예요. 그래서일까요? 뭉크는 자신을 아프게 했던 여자를 이처럼 차갑고 무심한 인물로 그려 냈습니다.

\ 최선을 다한 사랑 앞에 미련은 두지 않기로

이 작품을 보고 있노라면 어느새 우리 역시 각자의 과거로 돌아가 보게 됩니다. 이런저런 상념을 따라가다 보면 다시금 옛사랑의 아픔과 마주치곤 하죠. 많은 훌륭한

예술 작품들이 그러하듯 작가가 경험했던 감정이 우리에게도 전해지기 때문입니다. 실제로 뭉크는 이런 말을 남기기도 했어요.

"남자들이 책을 읽고 여자들이 뜨개질하는 따위의 실내화는 더 이상 그리지 않을 것이다. 내가 그리는 것은 숨을 쉬고, 느끼고, 괴로워하고, 사랑하며, 살아 있는 인간이어야 한다. 내 작품을 보는 사람들은 이런 그림이 갖는 성스러움을 알게 될 것이고, 그 앞에 서면 예배를 드릴 때처럼 모자를 벗게 될 것이다."

당신이 사랑했던 사람은 지금 당신의 기억 속에서 어떤 모습으로 남아 있나요? 부디 아름다운 모습이기를 바라지만 실상 떠오르는 것은 화난 표정과 매정한 말투, 당신에게 등 돌린 싸늘한 뒷모습일지도 모르겠습니다. 원망과 고통, 미련이 되살아나죠. 게다가 이렇게 다시 회상하는 바람에 어떻게든 외면하거나 잊어버리고 싶던 당신의 기억과 감정을 누군가가 한차례 휘저어 놓은 기분일 것입니다.

하지만 이제는 그런 마음을 비우는 연습을 해야 할 때입니다. 정리되고 비워져야 또 다른 누군가가 내 마음에 들어올 수 있어요. 지난 사랑에 최선을 다했다면 후회하거나 고통스러워할 필요는 없습니다. 사랑했던 그 사람을 내가 가

진 여러 소중한 추억 중의 하나로 마음속에 남겨 두세요. 그것이면 충분합니다.

흘러간 사랑을 차분히 바라보고 현재의 나를 직면하되 사랑에 대한 의지와 의욕을 잃지는 말기를 바랍니다. 누가 뭐라 해도 사랑은 우리 생에서 맛볼 수 있는 아주 커다란 기쁨이니까요.

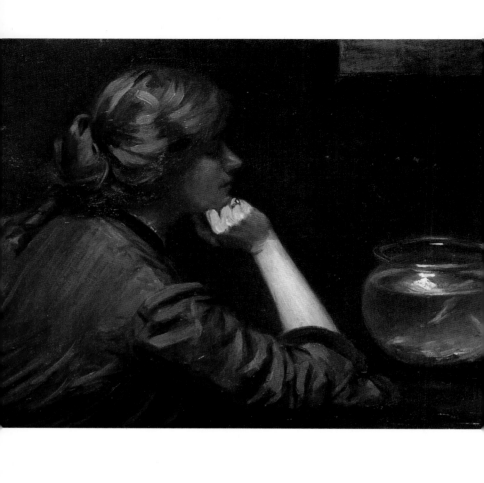

이 그림에 눈길을 빼앗긴 당신,
어떤 이유에서든 자신만의 침잠하는 시간이
필요한 때입니다.

제목에서 느껴지듯 그림 속 여자는 오롯하게 혼자서 시간을
갖는 것처럼 보입니다. 평온히 앉아 어항 속 헤엄치는 금붕어
를 바라보고 있네요. 하루에도 수십 번씩 오락가락하는 마음을
살피려는 듯이.

이 그림 앞에 멈춰 선 당신도 혼자만의 시간이 필요한 것일
테죠. 마음을 들여다볼 시간 말이에요. 화가 차올랐다가도, 슬
픈 소식에 눈물을 흘리다가도, 좋아하는 TV 프로그램을 보며
웃는 나도 모를 나라는 사람. 우리에겐 혼자인 시간을 통해 침
잠하는 연습이 필요할지도 몰라요.

《혼자 있는 시간의 힘》의 작가 사이토 다카시는 목표를 이
루기 위해서는 누구에게나 혼자만의 시간이 필요하다고 말합
니다. 그래서일까요. 멈춰 버린 시간 속에 있는 작품 속 그녀가
행복해 보입니다.

• 존 화이트 알렉산더, 〈한가로운 한때 An Idle Moment〉
1885, 캔버스에 유채

혼자서도
미소 지을 수
있기를

\ 언제쯤이면 진심으로 웃을 수 있을까

사랑했던 이와 헤어진 뒤로 밝게 웃었던 적이 언제인지 기억이 나지 않습니다. 사람들 앞에서는 환한 미소를 보이거나 심지어 크게 소리 내면서 한참을 웃었는지도 몰라요. 하지만 내 이별을 알고 있는 절친한 친구를 만났을 때, 또는 혼자 있을 때 미소가 우러나온 것은 꽤 오래된 일인 듯합니다.

탁자 앞에 앉은 한 여자가 손으로 턱을 괸 채 동그란 어항을 바라보고 있습니다. 주홍빛 금붕어들의 활발한 움직임이 조용한 이 공간에 생기를 불어넣고 있네요. 그 때문인지 조명은 여자의 위쪽에서 내려오는 불빛이 전부인데도 충분히 환하게 느껴집니다. 주위가 전체적으로 어둡고 여자의 옷과 머리카락도 그와 비슷한 색조이지만 전혀 울적하거나

스산하지 않아요. 오히려 한데 잘 어우러져 차분함과 따스한 분위기를 더해 주고 있습니다.

조명을 받아 빛나는 여자의 팔을 따라가다 보면 우리의 눈길은 그녀의 표정에 머물게 됩니다. 어항을 내려다보는 그녀는 무슨 생각을 하고 있을까요? 가만히 사색에 잠긴 모습이 몹시 평화로워 그림을 바라보는 우리까지도 차분해집니다. 보일 듯 말 듯 입가에 잔잔한 미소도 띄우고 있네요.

'혼자 있을 때도 이렇게 웃을 수 있다면…'

당신은 아마 이런 생각이 들 거예요. 언제쯤 이처럼 온화하고 진심 어린 미소를 지을 수 있을까 하면서 그녀가 너무나 부러워집니다.

기억 왜곡의 긍정적 효과

이별의 후유증으로 많이 힘든가요? 이 시기에 대부분의 사람들은 사랑의 기억을 지우기 위해 부단히 애씁니다. 이 과정에서 상대방에 대한 미움과 원망을 키움으로써 내 안의 평화를 찾으려는 경우도 있죠. 하지만 그럴수록 더 깊은 괴로움에 빠지곤 합니다.

이럴 때에는 그와의 추억을 곱씹어 보는 것도 하나의 방법일 수 있습니다. 실제로 많은 연인들이 이별 후에 기억과

감정의 변화를 겪습니다. 다시는 안 볼 것처럼 매정하게 돌아섰는데, 시간이 지나자 그 사람이 조금씩 그리워지기 시작하는 거예요.

분명 두 사람은 숱한 다툼 끝에 "우린 하나부터 열까지 다 안 맞아!" "이럴 거면 헤어지는 게 백번 나아!" 같은 말을 뱉으며 미련 없이 이별했습니다. 그런데 이제는 그 다툼마저 그립습니다. 나쁜 기억과 고통은 차츰 잊히고 힘들었지만 좋았던 기억들이 떠오르는 것. 이러한 기억의 편향을 심리학에서는 '무드셀라 증후군(Methuselah syndrome)'이라고 이야기합니다.

그래요. 우리의 이 같은 기억 왜곡은 일종의 도피 심리에서 발현된 것이 맞습니다. 하지만 하루하루가 견딜 수 없이 힘겹다면 좋았던 기억을 꺼내 보면서 이렇게라도 웃어 보기를 권해요. 연구에 따르면 과거의 향수를 떠올리게 한 경우에 사람들은 정서적으로 훨씬 더 안정되고 미래에 대한 시각도 긍정적이었다고 해요. 내면의 부정적인 감정을 해소하고 극복하는 데에 이러한 시도가 도움이 될 수 있는 셈이죠.

또한 이는 자존감을 끌어올리는 데에도 영향을 주리라고 봅니다. 지나온 과거 속 나의 실수를 전부 기억한다면 우리는 자신감을 잃고 쉽사리 앞으로 나아가지 못할 거예요. 마찬가지로 내가 누군가를 사랑하면서 저지른 잘못과 상대방이 내게 했던 잘못 그리고 아픔과 슬픔을 모두 있는 그대로

기억한다면 얼마나 괴로울까요? 나는 누군가를 사랑하거나 누군가로부터 사랑받을 자격이 없다며, 내 사랑은 실패였고 앞으로도 그럴 거라며 자기 비하로 이어질지 모릅니다. 다시 사랑에 발을 들이기도 싫을 거예요.

그러니 너무 힘든 날에는 사랑의 추억을 더듬어 보세요. 나 자신을 위해서라면 조금은 그래도 괜찮습니다.

곧 웃을 수 있을 거예요. 당신이 혼자서도 미소 짓는 그날이 얼른 찾아오기를 바랍니다.

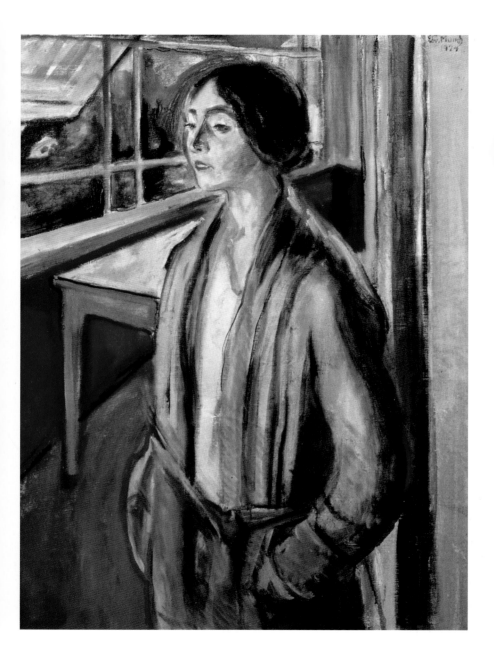

이 그림이 눈에 들어왔다면
당신에겐 지금 그 어떤 것보다도
'연애 공백기'가 필요할 수도 있겠어요.

상대방과 헤어진 후 혼자만의 시간을 갖는 것에 대해 걱정하거나 두려워하는 사람들이 있습니다. 하지만 상대방을 좋아하던 마음을 접는 시간과 그 연애에 대해서 나름의 정리를 하며 지난 시간을 보내 주는 '연애 공백기'는 반드시 필요합니다.

심리학에서는 의미 있는 애정 대상을 상실한 후에 따라오는 마음의 평정을 회복하는 정신 과정인 '애도'로서 이를 설명합니다. 상실의 상황을 이해하고 수용하고 대처하는 단계, 상실한 대상에 대한 애착과 동일시를 철회(탈집중)함으로써 적절한 애도를 수행하는 단계, 개인의 성숙 수준에 맞는 정서적 생활로 복귀해 새로운 관계를 형성하는 단계. 이 과정을 충분히 거친 후에야 비로소 새로운 사랑의 설렘이 시작될 수 있을 거예요.

• 에드바르트 뭉크, 〈베란다의 여인 Woman on the Veranda〉
1924, 캔버스에 유채

나만의
시간을 통해
홀로 서는 연습

\ 다시 혼자가 된 일상

사랑이 지나간 후, 주위를 둘러보니 신기하게도 모든 것이 그대로입니다. 태양은 여전히 눈부시고 사람들은 행복해 보이며 세상 또한 아무렇지 않게 잘 돌아가고 있네요. 참 외롭고도 아팠던 여정을 끝마친 지금, 나만 깜깜하고 긴 터널을 지나온 것 같아 묘한 기분입니다. 사랑했던 그와 이곳에 함께라면 좋았겠지만 나는 결국 혼자가 되는 쪽을 택했습니다. 그리고 쉽지 않더라도 나의 일상을 다시 시작해 보려 하죠.

문득 이렇게 홀로 고요하게 있어 보는 것이 얼마 만인가 싶어 새삼스럽습니다. 무심코 내려다본 창밖으로는 도시의 풍경이 펼쳐져 있네요.

사랑이 식어 갈 때부터 이별을 맞이할 때까지, 짧지 않은

시간 동안 가슴 졸이고 아파하느라 나 이외의 것들에 도통 신경 쓰지 못했습니다. 불과 얼마 전까지는 아무것도 보이지도 들리지도 않았으니까요.

마치 두 눈을 가리고 있던 안대를 벗은 것처럼, 또는 귓속 깊숙이 밀어 넣어 둔 귀마개를 빼낸 것처럼 이제야 바깥 세상이 눈과 귀에 들어옵니다. 그래서인지 꽤 삭막한 이 풍경도 반갑게 느껴지네요. 가로수 사이사이로 바쁘게 길을 오가는 사람들이 보이고, 그들의 웃음소리와 대화 그리고 도로 위를 지나가는 자동차 소리가 간간이 들려옵니다. 모든 것이 새롭게 느껴지는 것만 같아요.

익숙하면서도 낯선 일상의 풍경. 그림 속 여자는 주머니에 손을 찔러 넣은 채 한동안 멍하니 바깥을 바라봅니다. 어쩐지 어딘가 조금 슬퍼 보이는 표정이 내심 누군가를 그리워하거나 기다리는 것 같기도 하네요. 하지만 그녀는 잘 알고 있습니다. 그는 더 이상 이곳에 없고 앞으로도 없을 것이며 약간의 아쉬움은 남을지라도 자신의 결정에 후회는 없다는 것을요.

그렇다고 두 사람의 관계에서 상대방이 일방적으로 나빴거나 잘못했던 건 아닐 거예요. 사랑에서 한쪽이 절대적으로 옳거나 그릇된 경우는 드문 일이니까요. 이 여자에게도 서툴고 미성숙한 면이 있었을 거예요. 이를테면 연인이 있건 없건 늘 따라다니는 인간 본연의 외로움을 스스로 다독

이지 못한 채 자신의 갈증을 자꾸 상대방을 통해 해소하려 했을지도 모릅니다.

\ 나를 되돌아보는 시간

그때는 이를 미처 알아차리지 못했기에 상대방을 원망했지만, 이처럼 홀로 시간을 보내며 생각을 곱씹다 보면 스스로의 부족함과 실수를 발견하게 되죠. 그래서 사랑을 하면서도, 사랑 이후에도 나만의 시간이 반드시 필요합니다.

그러다 보면 나 자신에게 했던 잘못도 깨닫게 됩니다. 그 사람에게 더욱 사랑받고 싶어서, 그가 원하는 사람이 되고 싶어서 나 자신을 억지로 구겨 그 틀에 집어넣곤 했거든요. 처음엔 괜찮다고 생각했겠지만 마음껏 숨 쉴 수 없고 자유롭게 움직일 수 없다 보니 정작 스스로는 행복하지 않았을 거예요. 내가 나를 구속했던 것입니다. 하지만 내가 아닌 모습으로 사랑받는 것보다는 차라리 내 모습 그대로 미움받는 편이 나을지도 몰라요.

부족하고 아쉬웠던 그때를 이렇게 돌아보면서 서서히 떠나보냅니다. 그러자 마음이 한결 가벼워집니다. 물 흐르듯 부드럽게 몸을 감싼 옷차림에서 느껴지듯 여자는 자유롭고

편안해 보여요. 아직 슬픔이 다 가시지는 않았어도 시간에 맡겨 보기로 합니다.

나를 되돌아보고 마음을 들여다보는 시간은 반드시 필요해요. 그 시간을 통해 좀 더 성숙해지기를, 다가올 사랑을 잘 마주할 수 있기를 바랍니다.

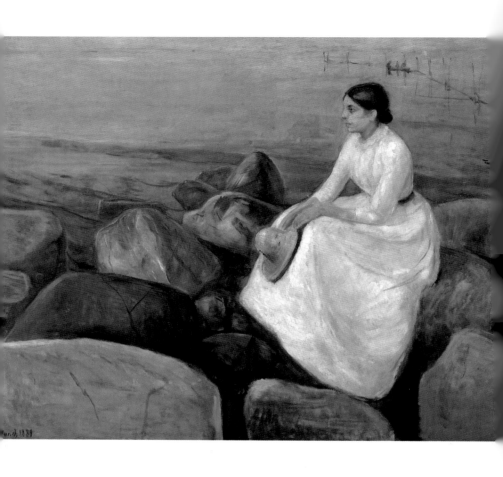

이 그림에 눈길이 머물렀다면
당신의 삶이 지금 어디쯤 놓여 있는지
잘 들여다보길 바랍니다.

물은 모든 생명의 근원이지만 죽음의 물질이기도 합니다. 신화에서도 물은 인간을 탄생시키고 홍수로 멸망시키기도 해요. 그러나 그 홍수에서 다시 인간이 번영하기도 하죠. 물이 바로 재창조의 근원인 것입니다.

인간의 삶은 자연의 순환입니다. 자연의 순환으로써 물은 창조, 생명, 죽음 그리고 재탄생으로 비유됩니다. 분석심리학적인 관점에서 볼 때 집단무의식에서 물은 자아의 탄생으로서의 창조, 무의식이 자아를 사로잡는 죽음 그리고 사고의 재탄생을 상징한다고 합니다.

당신의 삶은 지금 '창조-생명-죽음-재탄생'이라는 삶의 순환에서 어디쯤 놓여 있나요? 당신의 이별이 죽음이라 느껴졌다면 곧 다가올 재탄생을 맞이할 준비를 해야 할 때가 아닐까요?

• 에드바르트 뭉크, 〈여름밤: 해변가의 잉게 Summer Night: Inger on the Beach〉
1889, 캔버스에 유채

너그럽게,
보다 멀리
내다볼 것

\ 잊으려 하면 할수록 더욱 선명해지는

이별을 경험한 많은 사람들이 헤어짐 자체보다는 아직 지워지지 않은 추억으로 인해 힘들어합니다. 어디를 가든, 누구를 만나서 무얼 하든, 사랑했던 사람과의 기억이 잔상처럼 남아 있기 때문이죠. 하지만 너무 억지로 잊으려 하지는 마세요. 잊으려고 하면 할수록 더욱 잊기 어려워질 수 있으니까요.

심리학에서는 이를 '사고 억제의 역설적 효과'라고 합니다. 어떤 생각을 하지 않으려는 것이 오히려 그 생각을 더 불러일으킨다는 것이죠.

이런저런 이유로 우리는 종종 과거의 어떤 일이나 사람을 망각하고 싶어 합니다. 하지만 어느 순간 스스로가 그것을 자꾸 떠올리고 있음을 알아차리게 되죠. '잊어야 해!' 하

면서 의도적인 노력을 기울인 것이 결국 그 생각을 더 자극한 셈입니다.

이는 이별 후에도 마찬가지예요. 상대를 기억에서 지우려고 애를 쓰면 쓸수록 잊는 건 불가능해집니다. 가령 이런 식이죠.

'잊자, 잊는 거야. 이제 그 사람 생각은 하지 않겠어. 지난 사랑을 더 이상… 휴, 이러면서 또 생각하고 있잖아?'

그러니 정말로 잊고자 한다면 잊으려고 억지로 노력하지 마세요. 나도 모르게 그가 떠오르더라도 그런 내 생각의 흐름을 그냥 내버려 두세요. 애써 부정하지도, 특별히 마음 쓰지도 말고 그저 '그렇구나' 하고 받아들이는 것입니다. 나의 머릿속과 마음속에서 일어나는 일들을 담담히 바라보기를 권해요.

〉한 뼘 더 나은 사람이 되기를

이쯤에서 그림을 살펴볼게요. 바닷가에 늘어선 커다란 바위들, 그중 한 바위에 여자가 앉아 있습니다. 여행을 왔거나 산책을 하던 중이었나 봐요.

여자는 모자를 벗어 손에 쥔 채 잠시 걸터앉았습니다. 아주 편안한 복장은 아닌데도 자연스럽게 바위 위에 앉아 너

른 바다 쪽으로 시선을 향하고 있어요. 그녀가 어떤 생각을 하는지는 알 수 없지만 무언가에 얽매이지 않은 과감하고 당찬 모습입니다.

계속되는 생각의 고리를 끊고 싶다면 훌쩍 여행을 떠나보는 것도 좋습니다. 내가 처해 있는 환경을 바꾸는 것이죠. 새로운 곳에서 사고와 시야가 트이면서 그림 속 여자가 먼 바다를 내다보듯 보다 넓고 장기적인 관점에서 나 자신과 나의 상황을 바라볼 수 있을 테니까요.

안타까운 일이지만, 물론 여전히 괴롭고 힘들 수도 있을 거예요. 그러나 어제도 오늘도 똑같은 곳에서 똑같은 생각에 갇혀 있는 것보다는 훨씬 더 나을 거라 생각합니다.

이별이 곧 그 사랑이 실패했음을 뜻하는 것이 아니며, 사랑의 실패가 곧 인생의 실패를 뜻하는 것은 더더욱 아닙니다. 이별은 결코 죄가 아니에요. 살아가는 동안 사람과 사람이 만나 사랑을 하다가 나름의 사정으로 헤어지는 것은 지극히 자연스러운 일이니까요. 모든 전개를 마치고 막을 내린 사랑을 나 자신부터가 좀 더 너그러운 눈길로 바라봐 주었으면 합니다.

이별 후에 우리가 해야 할 가장 중요한 일은 지난 사랑으로부터 나 자신이 어떤 사람인지를 깨닫는 것입니다. 그러니 망각의 바다로 얼른 흘려보내려 하기보다는 나도 몰랐던

내 모습을 찬찬히 돌아보면서 더 나은 사람이 되기를 바랄
게요.

그래야만 지난날 사랑했던 내 마음과 열정 그리고 시간
도 의미 있지 않을까요?

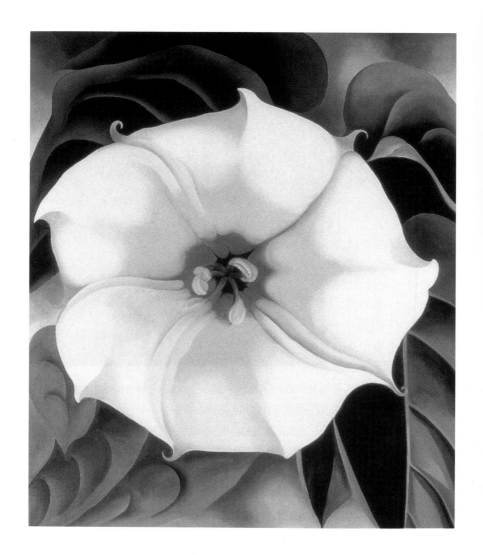

이 그림에 눈길이 멈춘 당신,
나의 내면에 대한 깊은 탐구를 통해
나를 알아보는 것은 어떨까요?

이 그림을 바라보고 있으면 둥글게 핀 흰 꽃의 초록빛 중심으로 마치 빨려 들어갈 것 같은 기분이 듭니다.

'만다라'라는 말이 있습니다. 원형, 원형의 물체, 신성한 원 등을 이르는 것으로 본질에 대한 추구를 의미하죠. 본질에 대해 알고 싶어 하는 인간 본능으로서의 만다라는 명상의 도구와 기도의 상징으로 사용되어 왔습니다. 심리학에서는 융의 연구에 따라 만다라 이미지로 깊은 내적 경험을 표출한다는 것을 알아냈고, 이를 감상하고 그림으로써 내면의 화해와 안전한 피난처의 상징으로 사용되고 있습니다.

융이 발견한 것처럼 이 그림을 바라보며 지금 현재 내가 누구인지 나의 본질에 대해 경험해 보는 건 어떨까요?

• 조지아 오키프, 〈흰독말풀/하얀 꽃 No.1 Jimson Weed/White Flower No.1〉
1932, 캔버스에 유채

이제는
나를
꽃피울 때

\ 마음의 근력을 키우는 연습

　　이루 다 표현할 수 없던 실연의 아픔을 서서히 치유하고 나면 우리는 어느새 마음이 꽤 건강해진 자신을 발견하게 됩니다. 이와 관련해 심리학자들은 '외상 후 성장'이라는 개념을 밝혀낸 바 있습니다. 고통스러운 사건을 겪은 뒤에 그것을 극복하는 시간을 거침으로써 인간은 심리적으로 보다 성숙해지고 강해지며, 전에 없던 성격상의 강점을 갖게 된다는 것이죠.

　　이별이 우리를 성장하게 해 주는 것은 분명합니다. 사랑을 하는 법뿐만 아니라 사람을 대하는 태도, 사람 대 사람으로서 현명하고 지혜롭게 관계를 끌어 나가는 법을 깨우치게 되니까요. 나는 앞으로 어떤 사람을 만나야 할지, 내 감정과 의견을 상대에게 어떻게 표현해야 하며 다툼과 갈등은 어떻

게 풀어 나가야 할지, 또 이별의 아픔은 어떻게 헤쳐 나가야 할지…. 사랑이 지속되던 때에는 별생각 없이 그때그때 부딪쳤던 화두였지만 이제는 어떻게 하는 것이 바람직한 방향인지를 조금 알 것도 같습니다.

비록 사랑은 잃었어도 이처럼 경험으로 얻은 것들이 적지 않을 거예요. 새로운 지혜와 통찰이 쌓여 갑니다. 역경이나 고난을 이겨 내고 재도약할 수 있는 긍정적인 힘. 이를 '회복 탄력성'이라고 합니다. 실패와 아픔을 발판 삼아 더 높이 뛰어오르는, 쉽게 말해 마음의 근력이라고 할 수 있죠.

사물마다 그 탄성이 다르듯 사람 또한 저마다의 회복 탄력성에 차이가 있습니다. 똑같이 힘든 사건을 겪어도 누군가는 차디찬 밑바닥에서 한참을 허우적거리고, 또 다른 누군가는 빠르게 훌훌 털어 내고 도움닫기를 준비하죠.

하지만 회복 탄력성은 고정된 성질이 아닙니다. 불행한 사건이나 역경이라 해도 그것에 긍정적인 의미를 부여하는 연습을 하면 회복 탄력성은 대단히 향상된다고 해요. 이러한 과정을 거쳐 한 단계 성숙해진다면 주변 상황에 끌려다니지 않고 나 자신으로서 굳건히 설 수 있습니다. 조지아 오키프의 이 그림처럼 말이에요.

\ 내 삶의 주인공은 바로 나

한눈에 시선을 사로잡는 화려한 색깔의 꽃들도 참 많지만, 개인적으로 저는 특별하고 의미 있는 날엔 꼭 하얀 꽃을 주문합니다. 그럴 때면 페미니스트 미술가였던 조지아 오키프 그리고 그녀가 남긴 이 작품이 함께 떠오르곤 해요.

그림을 볼까요. 꽃 한 송이가 캔버스를 가득 채우고 있습니다. 주변으로 초록 잎들이 몇 장 보이지만 꽃 부분을 특히 강조하고 있죠. 오키프는 악마의 나팔(Devil's Trumpet)이란 별칭으로도 불리는 흰독말풀의 꽃을 이렇듯 매우 커다랗게 그렸습니다.

생김새는 나팔꽃과 비슷하지만 크기는 훨씬 더 큰 이 꽃에는 독성이 있습니다. 게다가 마치 고개를 쳐들듯 하늘을 향해 꽃송이를 꼿꼿이 세우고 피어난다고 해요. 그 의기양양함과 꽃의 독성 때문인지 부정적인 별명이 붙긴 했지만, 여성으로서 늘 당당함을 추구했던 오키프의 가치관과 맞물리니 오히려 더욱 멋져 보입니다. 실제로 이 작품은 2014년 뉴욕 소더비 경매에서 무려 약 495억 원에 판매되었고, 여성 화가의 작품으로서는 최고가를 기록한 것으로도 유명하죠.

캔버스 중앙에 활짝 핀 오키프의 꽃은 자신이 이 화폭의

엄연한 주인공임을 드러내고 있습니다.

아픔의 시간을 이겨 내고 훌쩍 성장한 당신. 이제 당신도 당신 인생의 주인공이 되어 아름다운 꽃을 피워 낼 시점입니다.

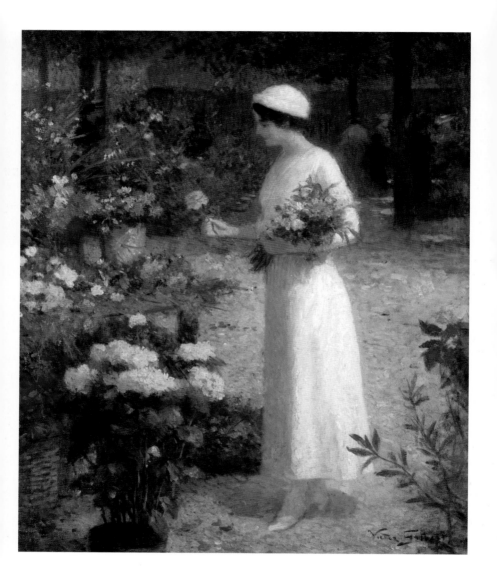

이 그림에 눈길이 머무르는 당신,
꽃을 보며 마음을 가라앉히고
안정을 얻으며 치유를 경험해 보기를 권합니다.

　사람이 관상식물을 다루면 왼쪽 뇌의 전두부와 측두부의 활동력이 활발해지고 사고와 기억력을 주관하는 부위의 활동력 역시 눈에 띄게 높아진다고 합니다. 식물을 보고 만지는 것만으로도 스트레스 해소는 물론 뇌 기능 활성화에 도움이 된다는 것이죠.

　꽃으로 질병을 치료하고 예방하는 통합의학의 한 분야로서 꽃 요법(Flower Remedy)이 있습니다. 감정이 신체에 영향을 미친다는 것에 원리를 둔 것으로, 스트레스를 해소하고 부정적인 감정을 극복하고자 하는 치료법입니다. 이 그림이 눈에 들어왔다면 꽃 요법을 통해 마음을 치유해 보는 건 어떨까요?

• 빅토르 가브리엘 질베르, 〈꽃 시장에서 At the Flower Market〉
1880, 캔버스에 유채

좋아하는 것들로
꾸리는
나의 일상

\ 혼자일 때의 내 모습을 되찾는 것

어떤 이유에서 연인과 이별을 했든 헤어짐은 항상
고통스럽습니다. 아픔은 다양한 형태로 찾아와 우리의 심장
을 찌르죠. 이별한 사람들은 이렇게 말합니다.

"헤어지자는 그의 목소리가 계속 귓가에 맴돌아요."

"사랑 노래가 전부 제 마음 같아요."

"가슴이 아파서 아무것도 할 수가 없어요. 하루 온종일
그 사람 생각뿐이에요."

이별 후 얼마 동안은 이런 시간을 보낼 수밖에 없습니다.
그러나 이 시기가 너무 길어지면 몸도 마음도 피폐해지죠.
고통스러운 상황이 계속됩니다. 마땅한 방법을 찾지 못해
서일 뿐 어쩌면 스스로도 그 수렁에서 빠져나오고 싶을 거
예요.

그럴 땐 먼저 자신에게 질문을 던져 보세요. 평소의 내가 좋아하던 건 무엇인지, 일상에서 어떤 일에 행복해했는지 가만히 짚어 보는 거예요.

그동안 연애를 하느라 마음껏 하지 못했거나 소홀했던 일도 있지 않나요? 그것을 시작할 기회가 바로 지금입니다.

다른 사람과 어울리기보다 나에게만 집중할 수 있는 시간을 따로 마련하는 것도 좋습니다. 흔히 우리는 이별의 아픔을 잊겠다며 무작정 바쁘게 생활하거나 정신없이 일하면서 자신을 채찍질하곤 해요. 외로워할 틈을 주지 않으려고 끊임없이 주변 사람들을 만나기도 합니다. 이 역시 나름의 방법일 순 있지만, 궁극적으로는 혼자일 때의 내 모습을 되찾는 것이 중요해요. 사랑하는 이에게만 쏠려 있었던 내 눈과 귀가 스스로의 내면을 향할 수 있도록 허락해 주세요. 당신은 다른 누구보다 소중한 사람이니까요.

\ 혼자가 된 당신의 일상은 안녕한가요?

그림 속 여자는 뭘 하고 있는지 한번 살펴볼까요? 여자는 머리끝부터 발끝까지 순백색의 정갈한 차림으로 꽃시장을 찾았습니다. 연분홍과 진분홍, 주홍빛의 다양한 꽃과 화분이 놓여 있고, 그녀처럼 이곳을 구경 나온 사람들이 저

멀리 보이네요. 여자는 먼저 고른 꽃들을 한쪽 팔로 감싸 안았는데, 방금 발견한 분홍빛 꽃도 마음에 들었는지 다른 손으로 한 송이 뽑아 들고 있습니다. 꽃을 코에 가져가기도 전에 싱그러운 향기가 은은하게 퍼지는 듯해요. 여자의 모습을 보고 있으면 이런 게 행복이 아닐까 하는 생각이 듭니다. 맑은 날의 환한 햇살처럼 그녀의 표정도 밝게 빛나네요.

그녀의 삶 역시 언제나 미소로 가득한 건 아니었을 거예요. 적잖은 나날이 슬픔 속에 젖어 있었을지도 모릅니다. 그러던 중 이제는 이런 날들을 끝내겠다는 큰 결심을 하고, 몸과 마음을 깨끗이 정돈하고 외출해 꽃 시장을 둘러보고 있는지도요.

이별 후 시간이 어느 정도 지나면 생활에 변화를 주는 경우가 많습니다. 헤어스타일을 과감하게 바꾸거나 멋진 옷을 잔뜩 사기도 하죠. 그림 속 여자처럼 자기 자신에게 예쁜 꽃을 선물하는 것도 추천합니다. 다시 돌아온 나를 만나게 된 기념으로 말이에요.

당신도 이번 기회에 새로운 취미를 만들고 기분 좋게 땀 흘릴 수 있는 운동도 시작해 보면 어떨까요? 그러다 보면 한 걸음 한 걸음씩 이별의 그늘에서 걸어 나올 수 있을 거예요.

당신의 일상에 활기를 불어넣어 줄 것들은 과연 무엇인가요? 아주 사소한 것부터 찾아보세요.

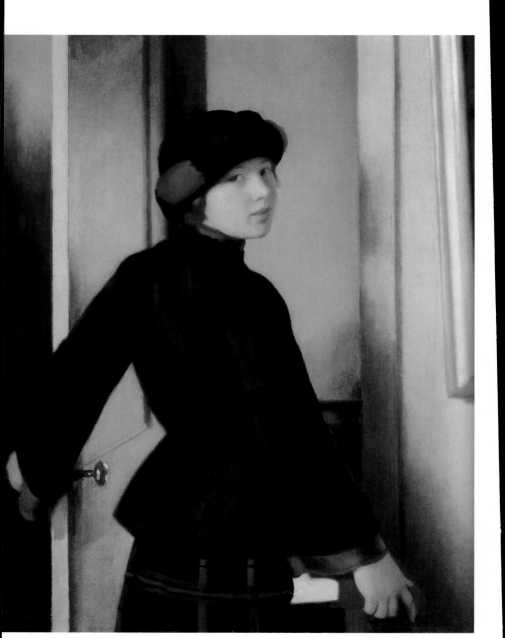

그림 속 여자에게 눈길이 가는 당신,
따뜻한 온기와 편안한 안정감을
그리워하고 있진 않나요?

겨울철, 따뜻한 색의 페인트를 칠한 방과 차가운 색 페인트를 칠한 방의 심리적 온도감이 2도 정도 차이가 난다는 연구 결과가 있습니다.

옆의 작품을 볼까요? 빨간색 장식이 달린 모자, 노란색 벽, 붉은빛이 감도는 검은색 외투 등 이 작품에는 따뜻하게 느껴지는 난색 계열의 색상들이 사용됐습니다. 특히 여자의 검은색 벨벳 외투가 손으로 쓰다듬고 싶을 만큼 보드랍고 따뜻하게 보여요. 모든 색을 다 섞은 색이 검은색이므로 작품 속 벨벳 외투는 더 많은 온기를 품고 있겠죠.

그렇기 때문에 마음이 따뜻한 온기와 안정이 필요한 사람일수록 이 그림에 눈길이 갈 수도 있겠어요. 혹시 지금 당신의 마음도 그렇진 않은가요?

• 윌리엄 맥그리거 팩스턴, 〈스튜디오를 떠나며 Leaving the Studio〉
1921, 캔버스에 유채

마음의
문을 열고
새로운 시작

\ 가장 중요한 건 내가 나를 소중히 여기는 것

드디어 모든 것을 다시 시작하려 합니다. 크게 심호흡을 하고 거울을 한번 바라봅니다. 당신은 어떤 모습, 어떤 표정인가요? 행복해 보이나요? 오랜 시간 스스로를 아무렇게나 방치하고 함부로 대하지는 않았던가요?

미국의 작가 모건 스캇 펙은 다음과 같은 말을 남겼습니다.

"자신을 소중히 하기 전에는, 자신의 시간을 가치 지을 수 없다. 당신이 당신의 시간을 소중히 여기기까지는, 당신은 아무것도 해낼 수 없다."

더 나아가 내가 나를 소중히 여겨야 나 아닌 다른 사람도 소중히 여길 줄 알게 됩니다. 또 내가 나를 귀하게 대해야 다른 사람도 나를 귀하게 대해 줄 거예요.

심리학자들은 연인과 헤어진 사람이 가장 먼저 해야 할 일로 자아의 회복을 꼽습니다. 쉽게 이야기하자면 '나다워지는 것'을 뜻해요. 그러니 이별을 했다면 나에게는 그 누구보다 내가 가장 소중한 사람임을 기억하면서 내가 원하는 대로, 내가 편안하다고 느끼는 대로 일상을 꾸려 보기를 권합니다. 그동안은 나보다 타인에게 더 너그러웠다면 이제는 스스로에게도 관대함을 베푸는 것이죠.

이때 새로운 출발을 다짐하며 나의 몸과 옷차림을 가꾸는 것도 뜻깊은 행위일 수 있습니다. 남에게 보여 주기 위한 단장이 아니라 나 자신을 위한 단장을 해 보는 것이죠. 하나의 의식을 치르듯 정성스럽게 단장하다 보면 혼란스럽던 마음까지 정화됩니다.

＼ 내가 온전한 나일 때 사랑도 유의미하다

그림 속 여자에게도 그러한 여유와 높은 자존감이 전해지네요. 단정하고도 자신감 있는 차림새. 왼손으로 하얀 방문을 열고 있는 여자의 다른 손에는 책 한 권이 들려 있습니다. 준비를 마치고 방을 막 나서려다 뒤를 돌아본 찰나인 듯해요.

근심이나 불안의 기색은 전혀 느껴지지 않는 여자의 표

정. 다가올 일들이 무엇이든 그것을 두려워하지 않고, 있는 그대로 경험하고 돌아오겠다는 태도가 느껴집니다. 마치 단 한 번도 아픔을 겪어 본 적 없는 사람처럼 다부지고 경쾌한 분위기예요. 그녀에게도 홀로 눈물짓던 시간은 있었겠죠. 하지만 눈물을 닦고 현재를 충실히 살아 보기로 마음먹었을 겁니다. 이대로 좌절하면서 웅크리고 있으면 아무런 변화도 없을 테니 말이에요.

그녀는 이 문밖에서 만나게 될 누군가에게, 혹은 무언가에 지나치게 의존하지 않겠다는 의지를 마음속에 굳게 심었습니다. 그렇기에 혹 새로운 사랑을 하더라도 그것은 수동적인 이끌림이 아닌 자신의 '선택'이 낳은 결과일 것입니다. 내가 온전한 나일 때 내 사랑도 의미가 있으니까요. 또렷한 눈빛에서 느껴지는 주체성과 독립성이 여자를 더욱 매혹적으로 보이게 합니다.

다행스럽게도 그림 속 열린 방문 틈으로 드러난 샛노란 벽이 희망을 암시하는 듯합니다. 이별 후 힘든 시간을 보내고 있다면 지난 아픔은 떠나보내고 마음의 문을 활짝 열고서 밖으로 나가 보세요. 그곳에서 조우할 새로운 세상 그리고 낯선 사람들을 흔쾌히 마주하기를 바랍니다. 그림 속 여자처럼 담대하게요.

　사랑은 우리 삶의 필연적인 감정이자 귀한 경험이기에 사랑을 두려워하는 것은 삶을 두려워하는 것이나 마찬가지입니다. 그러니 또 다른 출발을 주저하지 마세요.

예술이 주는

진짜 힘

내가 진정으로 사랑했다고 믿었던 사랑을
이 세상에 없던 것처럼 마음에서 비우는 일이 가능할까요?
그건 불가능하다고 생각합니다.

예술이 아름답고 신비로운 이유는
현실에서는 불가능한 것을 가능하게 해 주기 때문이죠.
가장 찬란했던 순간을 담아 두고 추억하는 건
내 마음이 아닌 예술이 대신할 수 있습니다.
하나의 시간에 머무르는 건 그림 속에 두고
당신의 마음은 앞으로 나아가세요.

• 구스타프 클림트, 〈키스 The Kiss〉
1907-1908, 캔버스에 유채

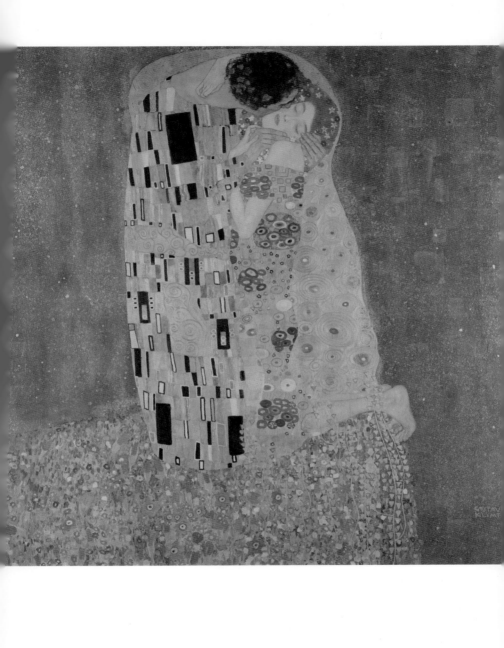

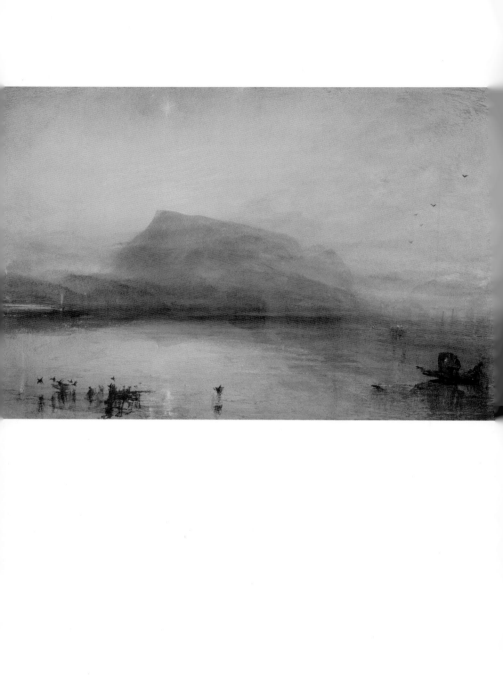

과거에

집착하고 있다면

과거를 놓지 못한 채 자꾸 근처에서 서성거린다면
원래의 것을 제대로 바라볼 용기가 필요합니다.
어떤 문제를 해결하기 위해선
먼저 상황을 명확하게 바라봐야 합니다.
그리움은 힘이 세서 실제와 달리 기억을 왜곡하기도 하니까요.

이 흐릿한 그림처럼 당신의 추억도, 기억도 모두
흐릿한 허상일 수 있습니다.
그 과거가 당신의 기억보다 대단치 않다는 것을 발견한다면
이제 발길을 돌려 앞으로 걸어 나가세요.

• 조지프 말로드 윌리엄 터너, 〈푸른 리기: 일출 The Blue Rigi: Sunrise〉
1842, 종이 위에 수채

사랑의 그림자를
응시하는 시간

어둑한 공간에서 한 여자가 하얀 벽을 응시하고 있습니다.
검은 옷차림에 얼굴을 살짝 돌린 옆모습이
꽤 쓸쓸하게 느껴져요.
게다가 여자의 가녀린 실루엣이
처연한 분위기를 더하고 있습니다.

사랑 또한 우리 삶에 그림자를 남깁니다.
그 언젠가는 형형색색으로 화려하게 타올랐지만
어느덧 희미한 무채색의 형상으로 변해
과거의 흔적을 상기시킬 뿐이죠.

사랑이 남기고 간 그림자를 바라보되
너무 오래 그 앞에 머물지는 마세요.
그것이 당신 삶에 주어진 전부는 아니니까요.
조금만 고개를 돌리면 전혀 다른 풍경이 펼쳐져 있을 것입니다.

• 조르주 쇠라, 〈파라솔을 들고 앉아 있는 여인 Seated Woman with a Parasol〉
1884-1885, 종이에 콩테

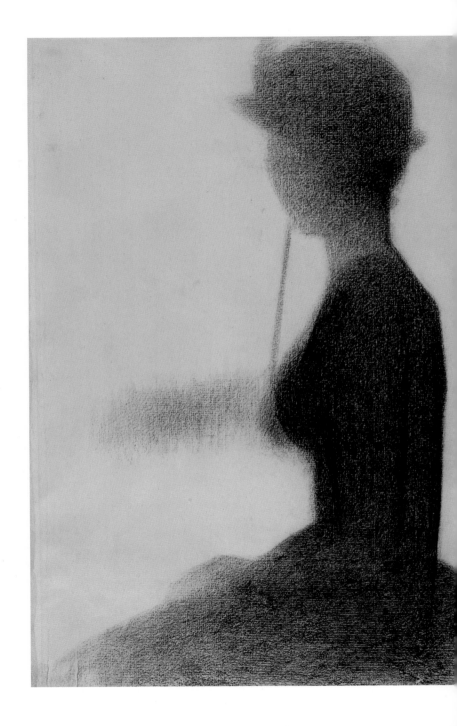

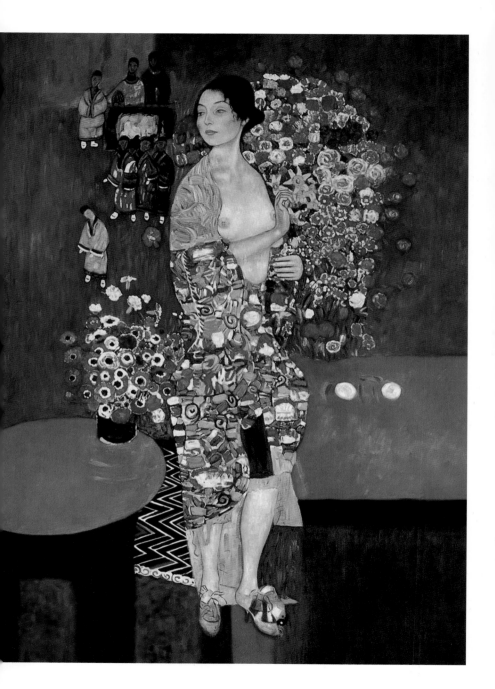

현재를

즐기고 싶다면

그림 속 여자를 볼까요.
우리는 이 여자가 누군지 알 수 없고
여자 또한 누군가의 시선을 신경 쓰지 않아요.
오히려 화려한 옷을 입고 자신을 당당히 드러내는 듯합니다.

과거에 사로잡혀서 현재를 즐기기 어렵다면
이 여자처럼 온전히 나에게 집중하는 것부터 시작해 보세요.

내가 생각하는 것보다
사람들은 나에게 그렇게 신경 쓰지 않을 뿐만 아니라
나의 일상을 잘 꾸려 가며 시간을 보내다 보면
사랑의 상처가 내가 생각했던 것보다
그리 큰일이 아니었음을 알 수 있을 테니까요.

• 구스타프 클림트, 〈댄서 The Dancer〉
1916-1917, 캔버스에 유채

마음의 중심에
'나'를 세우는 일

"나는 늘 혼자였기에 내가 가장 잘 아는 주제로 나를 그린다."
- 프리다 칼로

정면을 응시하는 아름다운 여자의 이름은 프리다 칼로.
프리다 칼로의 표정은 당당합니다.
허리를 곧추세운 채 흔들리지 않는 눈빛이 인상 깊습니다.
오직 나로서 존재하고 있다고 온몸으로 말하는 듯 보이죠.

마음의 중심에 '나'를 세워 둔 당신은
언제 어디서든, 누구와 함께하든 늘 아름다울 거예요.

당신이 외로움을 향해 웃어 보이며 혼자서도 멋지게 빛나기를,
그런 당신을 더욱 밝혀 줄 사랑이
언젠가 환하게 시작되기를 기원합니다.

• 프리다 칼로, 〈벨벳 드레스를 입은 자화상 Self-Portrait in a Velvet Dress〉
1926, 캔버스에 유채

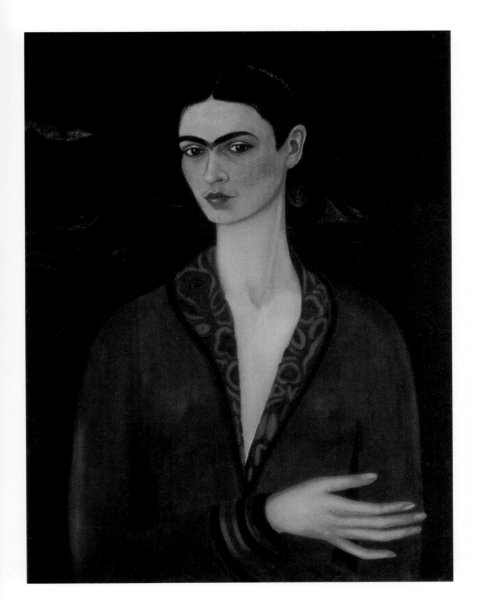

그림이 나에게 말을 걸다

2019년 11월 06일 초판 01쇄 발행
2023년 07월 15일 개정판 03쇄 발행

지은이 김선현

발행인 이규상 편집인 임현숙
편집팀장 김은영 책임편집 이은영 책임마케터 이채영
기획편집팀 문지연 이은영 강경민 정윤정 고은솔
마케팅팀 강현덕 이순복 김별 강소희 이채영 김희진 박예림
디자인팀 최희민 두형주 회계팀 김하나

펴낸곳 (주)백도씨
출판등록 제2012-000170호(2007년 6월 22일)
주소 03044 서울시 종로구 효자로7길 23, 3층(통의동 7-33)
전화 02 3443 0311(편집) 02 3012 0117(마케팅) 팩스 02 3012 3010
이메일 book@100doci.com(편집·원고 투고) valva@100doci.com(유통·사업 제휴)
포스트 post.naver.com/h_bird 블로그 blog.naver.com/h_bird
인스타그램 @100doci

ISBN 978-89-6833-415-3 03600
ⓒ 김선현, 2023, Printed in Korea